透視你家

Ker Ker——圖・文・攝影

插畫家的城市家訪計畫，
用手繪空間圖記錄生活的樣貌

UNBOXING
・
HOME

寫在透視之前

嗨！我是 Ker Ker，就是那個有著建築背景的奶爸。大家會認識我應該部分是透過 Instagram 上「透視餐廳」這個系列吧（不認識的話看完書以後就認識了，幸會幸會）。我從建築系畢業之後，就一直在從事跟建築有點關係但又沒有很大關係的工作，跟糕媽（我老婆）結婚之後，就開始比較專心當一個插畫家。2018 年開始繪製咖啡廳透視圖的系列到現在，居然也持續了五年，這大概是我做過最持之以恆的一件事了，除了累積超過 400 間的咖啡廳透視之外，也開始增加對其他不同主題的透視描繪。同時我的身分，也從老公進展成為了糕糕（我女兒）的爸爸。

一直在思考「透視圖」除了專業建築的圖說外還有什麼可能？當初繪製「透視餐廳」的初衷，是讓一些像我一樣比較害羞，對於城市裡各個角落，甚至許多隱藏在二樓以上的諸多咖啡廳好奇卻又不敢進踏去的人，以「加入貓咪的透視圖」帶著大家一探究竟，把城市的內在打開，原來這些店家是如此的親切可愛，空間是如此舒適

有趣，跟著我一起用透視圖記錄著尋店、探店的腳步。

但 2021 年後，因爲疫情不能出門，我開啓了新的「透視戲劇」系列，開始嘗試繪製日劇或韓劇裡出現的家。一開始畫的時候覺得非常有趣，畢竟需要在短短出現的幾分鐘內，去解讀主角們的住處，所以每個影格都要觀察得很仔細，透過帶過的每個鏡頭，拼湊這些劇中的家。當你認真去看一件事，會漸漸地陷入其中。我也不例外，我開始在 Google 地圖上去找尋這些家的足跡，想證明自己努力畫出來的場景是真的！結果有些真的是確實存在的物件，例如像是 2022 年很紅的日劇《silent》，劇中女主角的公寓就是取景於位於澀谷神宮前 2 丁目巷子裡的實際物件。但多數戲劇裡美好的家，都是劇組爲了劇情特別搭建的出來的場景。

那麼與其繪製這些「假的」家，爲什麼不來畫一些真實的家呢？

這就是「透視你家」系列的開端，先是詢問了周遭的一些好友，願不願意讓我繪製他們的家。畢竟家是極度私人的領域，而且我又不是個非常大方的人，所以這個企畫其實延宕了好一陣子，嘗試過

幾組好友的家之後，漸漸地才找到繪製尺度上的拿捏，如何有趣地呈現每個人的家，但又不會過於赤裸地把大家的隱私公開在圖上。找到步調以後，這個企畫就越來越有趣了。開始在大家的家之間穿梭，記錄著、探訪著，每一間都是如此的令人期待！

其實我在家的挑選上，都是來自我的同學、好友、喝咖啡認識的咖啡友，或是這些朋友的朋友。每個家我都盡可能把我跟「家長」之間有趣的故事寫下來，空間的部分反而希望大家看著透視圖去想像。每一個家我都會先繪製一個平面圖（就像是大家去租房子、買房子時會看到的住宅平面一樣），可以稍微了解一下這個家的結構。接著就是開始在每間透視圖中探險，大家可以試著在圖中看看有沒有自己家的影子，或許你會看到跟自己家一樣的紅色鑄鐵大門、無印良品的層架或 IKEA 的衣櫥，甚至找到跟阿嬤家一樣的塑膠板凳。然後會看到每組家長的似顏繪，試著想像一下住在這個家的成員是誰。最後有很多人的家，我都有拍照。我都稱我拍的是「模模糊糊的照片」，刻意地不拍全景，只拍攝家中的局部或細部。除了顧及隱私之外，也留給大家更多透過圖面去想像的空間。其實，這一路畫下來遇到許多家長都跟我說，還好我有幫他們記錄這個當下，有些因為房東要收回去給兒

子住、有些不續租要準備買房了、或是老屋要被都更準備拆除了、或是單純的因爲覺得被記錄完可以改一下配置。所以我記錄的不見得是這個家最後的樣貌，而是曾經活過的片段！

希望透過這本書，可以稍稍一窺我們這個世代對於家的解讀。我試著盡量平均地選擇租賃、自購或繼承的物件數量，房型從好不容易租到的小套房、小坪數樓中樓房形、長屋式樣老公寓或是預售屋的基礎房型及客變房型，基本上以單層到雙層爲主，各形式都挑了一種來繪製。這本書所挑選的房型當然不是全面的，我的重點也不是在探討空間裝修或收納的技巧，而是希望用很貼近生活的角度，用繪畫記錄下發生在每個家裡角落的精彩人生。這本書裡的大家，都是確確實實努力地在我們的大城市裡生活著，付著房租、繳著貸款，開著冰箱在思考著下一餐要煮什麼，或是坐在客廳滑著蝦皮猶豫領到的獎金到底要去吃大餐還是存起來年底飛去日本看演唱會。

好忙碌，有時候有點迷惘，還好有個「家」可以躲著，這就是我想呈現給各位的「透視你家」。

CONTENTS

寫在透視之前　0 0 2

01　都是老公書籍的家　0 0 8

02　好多眼睛的家　0 1 6

03　舒服到不想走的家　0 2 4

04　梳理文字以及物件的家　0 3 2

05　相約來喝咖啡的家　0 3 8

06　什麼都自己來的家　0 4 4

07　廚房占了一半空間的家　0 5 0

08　位於蛋黃區倉庫樓上的家　0 5 6

09　門口就有好吃麵攤的家　0 6 4

10　阿不啾的家　0 7 0

11　前房客打理得超棒的家　0 7 6

12　房間一定要很舒服的家　0 8 2

13　預約來買花的家　0 8 8

14　恢常溫馨的家　0 9 6

15　有兩隻貓咪舍監的家　1 0 2

16　都會男子的家　1 0 8

17　拿鐵的家　1 1 2

18　寫出好多故事的家　1 1 8

19　完全沒有隔間的家　1 2 2

20　為了光線留白的家　1 2 8

35 兩人一狗的家 218

34 有貨梯的家 214

33 香氣與音樂交織的家 208

32 光線與空氣的家 200

31 鐵路旁的家 196

30 嚮往大自然的家 192

29 樹長超大的家 184

28 揪大家來吃飯的家 176

27 他們都有強迫症的家 170

26 喜獲新生兒的家 166

25 大盒子裡有小盒子的家 158

24 灰央魚的家 154

23 貓道是舊窗花的家 150

22 買滾一直在改造的家 142

21 一日一日逐漸完整的家 134

SPECIAL CASE 1 超過五十張椅子的家 224

SPECIAL CASE 2 車子內的家 236

· 透視我的宿舍 240

· 透視我的工作室 244

· 透視我們的家 248

寫在透視之後 254

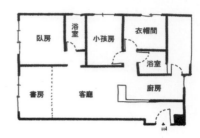

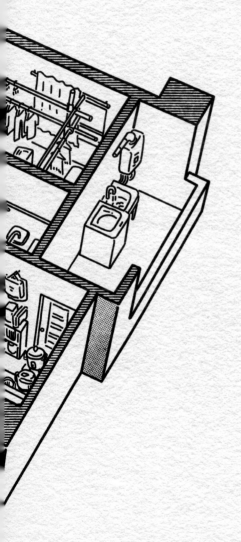

01

都是老公書籍的家

非常像葛來分多的交誼廳
雙層可移動式的書櫃，讓家裡

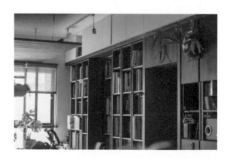

house of

B O O K S

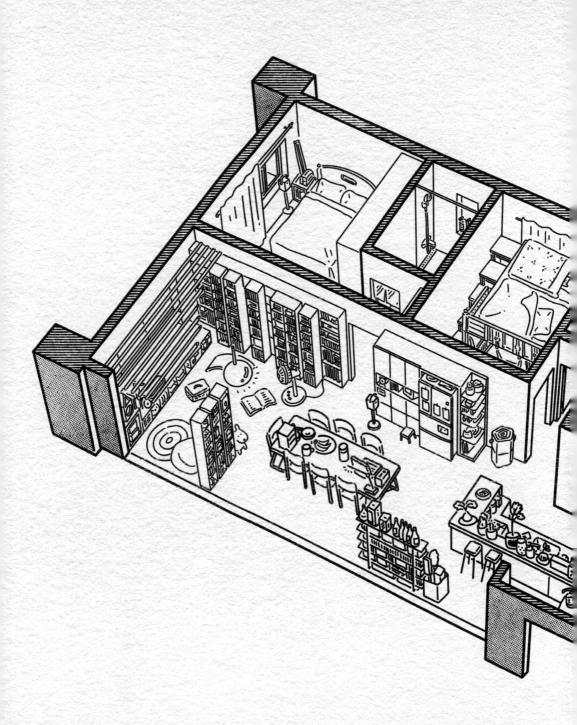

小默一家人
是木工很強的一家人！

小默是我從加拿大回台灣，在淡江建築系當助理時，我們這群人之中最早結婚的。她一直是我們這群人之中，最少女最浪漫的那個人。我們也曾經一起舉辦過插畫聯展，她的作品充滿了奔放的筆觸以及色彩，然後這些特質，其實都偷偷藏在她們家的各個角落。

面留有原本辦公空間的影子，但又結合了夫妻倆生活智慧的部分。不過這個空間發生了一件不得不提的事件！

在一個大雨的晚上，小默在幫女兒洗澡，洗到一半，浴室的排水孔突然湧出了數十隻小強！小默一手攔腰抱起女兒，另一手用熱水想阻止小強越出浴室的範圍；當然這一切，是在她的驚聲尖叫中進行的。

然後她們就搬家了。

她的老公是建築系的教授，回到家則是愛自己動手做家具的爸爸，家中很多物件都是全家一起動手製作、組裝的。因為老公的書實在太多，但家裡空間有限，所以還設計了雙層可移動式的書櫃，讓家裡看起來非常像葛來分多的

小默他們是等小孩長大，才決定要搬到現在這個位於淡水的家。他們原本住在市民大道微風廣場後面的巷子裡，我還記得就在瞞著爹日式料理的隔壁，所以他們家變成我逛完微風或看完電影後，就會去串門子的地方。那裡原本是一間室內設計公司的辦公室，所以印象裡是個長向方正的空間，裡

交誼廳！喜歡植物的小默，也在餐廳的燈上加入了巧思，她買了一種中心是投射燈，但周圍是像剖半的甜甜圈可以將花卉種在其中，構成宛如盆栽一般充滿植物綠意的吊燈。

除此之外，這個家最讓我心動的，就是他們夫婦倆利用暑假中一個星期的時間，改造了兩個寶貝女兒的臥房。為了有效運用空間，將原本的兩張兒童木床架高，在下方增加了書櫃及書桌，以框架的工法，構築出兩個女孩的夢幻臥房，床下還吊著兩組女兒們最愛的吊床，真想也做一組給糕糕（我只有想想而已）。這麼一來，另一個房間就可以變成家裡的曬衣室。

因為他們一樣要面對多數淡水居住者會遇到的問題（甚至其他濕氣重的縣市），就是衣服很難晾乾。所以他們將另一個房間變成室內曬衣間，在沙發床上架了晾衣桿，除濕機就24小時開下去。現在很多人的家裡都有一個這樣的房

家中許多的物件，都是全家人一起製作組裝。最精彩的，就是夫妻倆以木工框架爲女兒們打造的房間。

間吧，專屬於衣服的室內曬衣間。

小默家還有另一個我很想入手的逸品，就是廚餘機！因爲我不會每天丟垃圾，所以每次要把廚餘冰到冷凍室裡就會讓我很困擾。未來新家已經規畫好廚餘機的空間，只剩下慢慢存錢這件苦差事了。

都是老公書籍的家

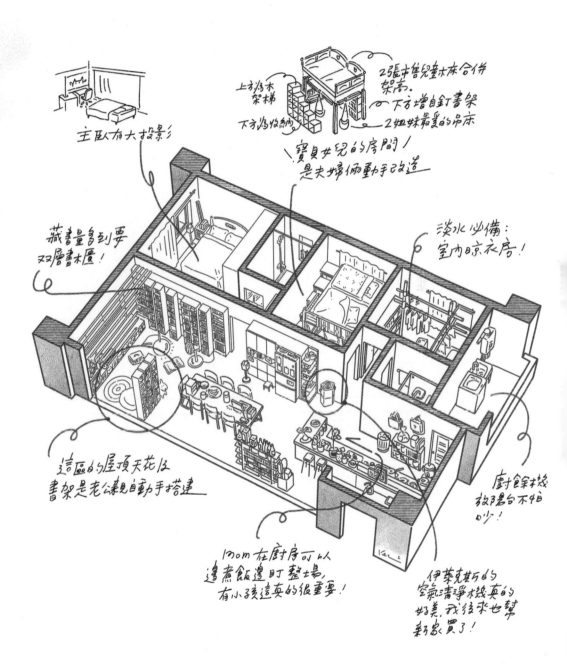

主臥有大投影

上方為木架梯

下方為收納

2張市售兒童木床合併架高。

下方增自釘書架

2姊妹最愛的吊床

寶貝女兒的房間!
是夫妻倆動手改造

藏書量多到要
双層書木屋!

淡水必備:
室內日京衣房!

這區的屋頂天花及
書架是老公親自動手搭建

廚餘木幾
放3倉台不怕吵!

mom在廚房可以
邊煮飯邊盯整場,
有小孩這真的很重要!

伊萊克斯的
空氣清淨水幾真的
好美,我後來也幫
彩家買了!

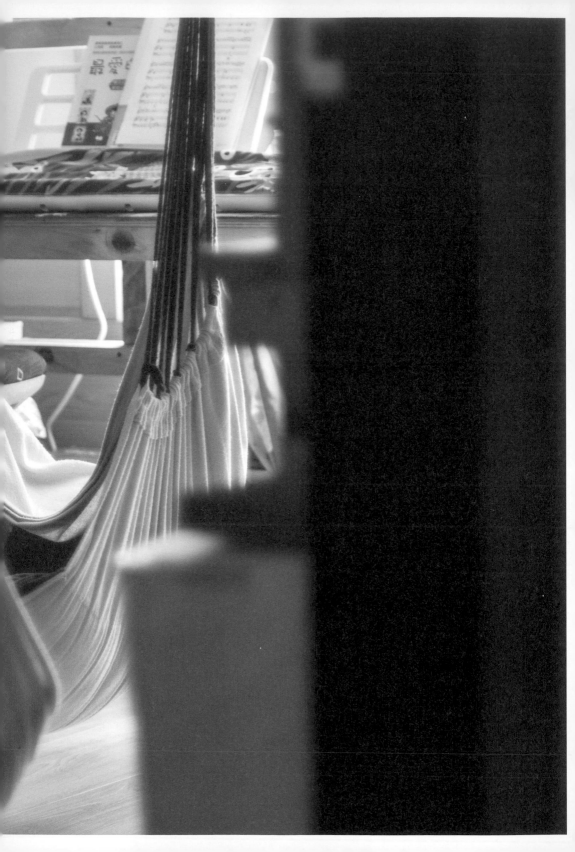

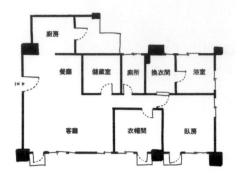

02

好多眼睛的家

就會不由自主地飛撲進玩偶堆
如果有小朋友來，

house of
COLLECTIONS

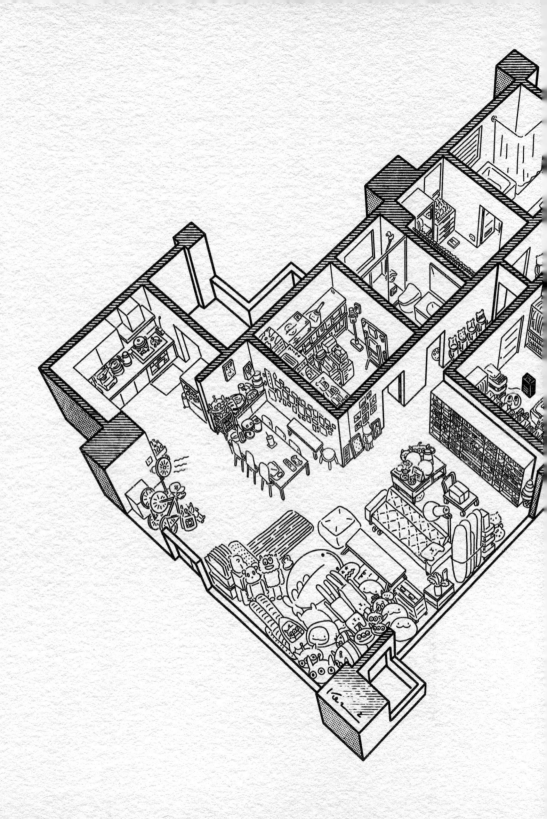

Tina 是喜歡喝咖啡的空服員

Ben 是愛衝浪的品牌商

Ben 跟 Tina 他們家大概蒐藏了超過五百隻以上的玩偶。這跟他們夫婦平時給人的印象真的有極大的反差！

Ben 是個愛衝浪的男子，每次看到他不是在衝浪就是去衝浪的路上。而 Tina 是位擁有隨時隨地可以入睡體質的空服員，可以隨時好眠這件事真的讓我非常羨慕，我是只要有風吹草動、床太軟或過硬，或是枕頭角度不對就會失眠的體質。當兩人都放假的時候，還會跟一群同樣喜愛戶外活動的朋友們一起去露營，他們夫婦的日常真的是我很嚮往但這輩子絕對無法達到的。從來沒想過，他們共同的最大喜好，竟是收藏「角落生物」以及《玩具總動員》裡「三眼怪」的各種玩偶！

Ben 說會開始收藏玩偶，是因為從日本版的

LINE 貼圖認識了角落生物，當時角落生物還沒有紅到台灣，有一次去日本玩夾娃娃機，夾到一隻最喜歡的角色「呱呱」的超大隻玩偶，從此被開啟了莫名的開關，搜集的數量不知不覺就來越多，從十隻、二十隻、一百隻……到現在其實他們也不知道家中實際玩偶的總數。Tina 的三眼怪也是一樣漸漸地占據家裡各個角落。如果有小朋友來，就會不由自主地飛撲進玩偶堆之間，糕糕也不例外，第一次去他們家玩，就瞬間被堆成小山丘的玩偶給擄獲了（糕糕最愛的角落生物是竹莢魚的魚尾巴）。

除了玩偶的收藏，我其實也很喜歡他們家的收納方式，雖然東西非常多，但整個家卻自有條理，眾多的藏品跟玩偶依序陳列在架子上，有種不可言喻的療癒感。此外還有一個我個人非常想要的物件：飛機上所使用的手推餐車！

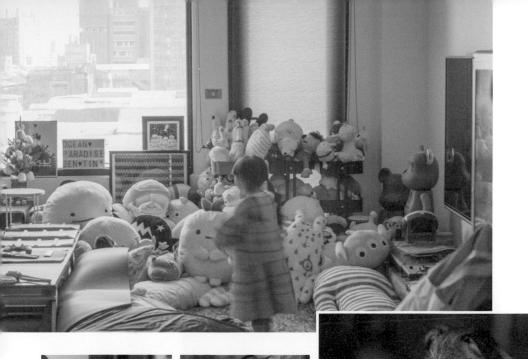

餐車有兩台，被放在主臥房的一隅，現在上面堆滿了家中新成員：傑克羅素犬にに的玩具。

除了蒐藏之外，我也很喜歡他們家的衣物間，整面的無印良品SUS不鏽鋼層架一字排開，所有衣服一目瞭然。後來去很多人家採訪，發現無印的這款層架組無論是白色烤漆或不鏽鋼材質，真的是機能性好又兼顧美觀，自己新家的衣物間應該也會用吧。不用衣櫥，沒有門的衣物儲藏方式真的是越來越流行了，感覺每個人都可以跟凱莉及大人物一樣躺在衣物間的地毯上談場戀愛。至於防潮及除塵這件事，反正門關好，裡面放一台不錯的除濕機，問題就解決了。衣架的對側是堆疊至半面牆高的鞋盒，總覺得他們的衣物間讓人有種會想購物的慾望。

採訪完，我們一起去吃他們家附近的一彤麻辣鴛鴦鍋，這間就是Ben介紹給我，結果變成

夫妻倆共同的喜好，就是收藏角落生物以及
三眼怪的各種玩偶，至今累積大大小小超過
500 隻以上。

我們家最愛的小火鍋，每次都特地從板橋開車
過去吃。如果說台北最好吃的麻辣鍋是詹記，
那最好吃的麻辣個人鍋就是一形。火鍋真的是
家長的好朋友，每次糕糕去吃鍋都可以食慾大
開，不用催促或是餵食，就可以自動自發地吃
好多。

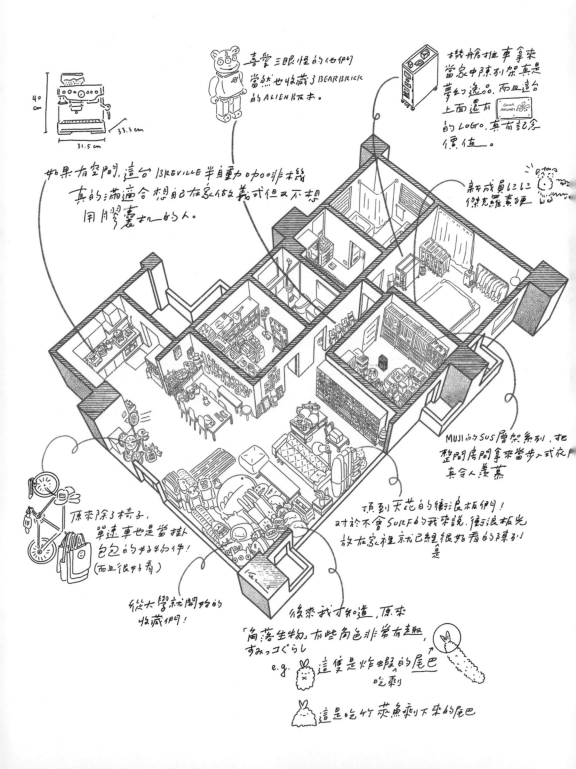

40 cm
31.5 cm
33.3 cm

喜愛三眼怪的他們
當然也收藏了BEARBRICK
的ALIEN版本。

機艙餐車拿來
當家中陳列架真是
夢幻逸品。而且這台
上面還有 CHINA AIRLINES
的LOGO,真有紀念
價值。

如果有空間,這台BREVILLE半自動咖啡機
真的滿適合想自己在家做義式但又不想
用膠囊机的人。

新成員にに
傑克羅素硬

MUJI的SUS層架系列,把
整間房間拿來當步入式衣服
真令人羨慕

頂到天花的衝浪板們!
對於不會SURF的我來說,衝浪板光
放在家裡就已經很好看的陳列
是

原來除了椅子,
單速車也是當掛
包包的好物件!
(而且很好看)

從大學就開始的
收藏們!

後來我才知道,原來
「角落生物」有些角色非常有主題,
すみっコぐらし
e.g. 這隻是炸蝦的尾巴
吃剩

這是吃竹莢魚剩下來的尾巴

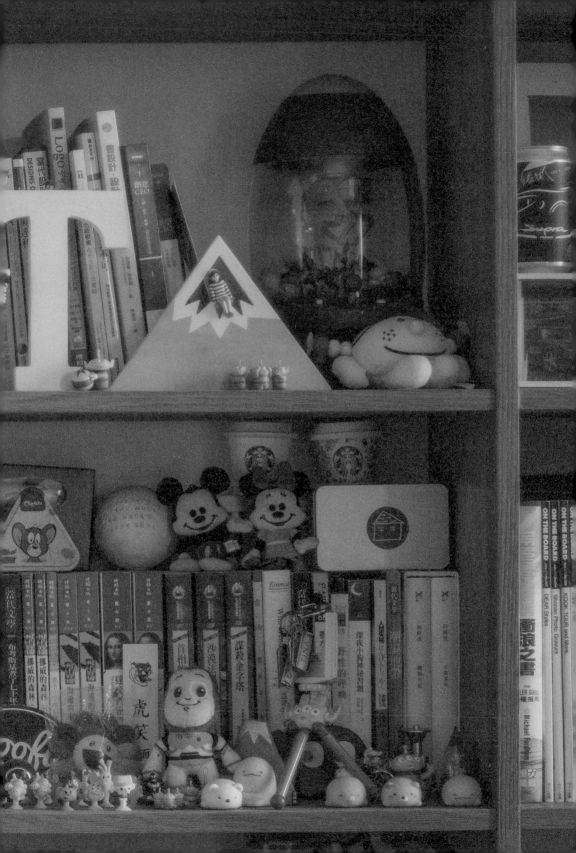

03

舒服到不想走的家

要生活得優雅、每天思考做什麼
有趣的餐點，需要多大的毅力

house of
MAGICAL STORAGE

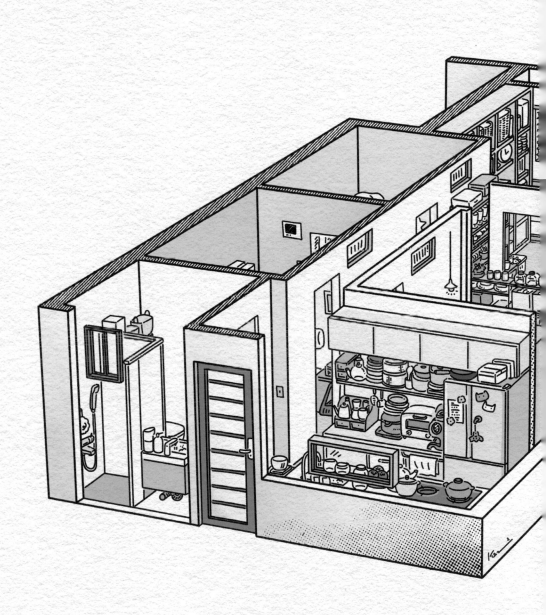

哈利是居家美學生活器皿
博物館館長（就是哈利家）

會跟哈利認識，是一次去她們家附近新開的咖啡廳巧遇，才真正有聊到天，不然之前我一直是她的粉絲，每天看著哈利如此細緻優雅的日常，默默地在心中佩服不已。同樣身為家庭煮夫，每天要做家事、帶小孩已經讓我忙到精疲力盡，在這樣的前提之下，還要生活得優雅、每天思考做什麼有趣的餐點，需要多麼大的毅力啊！哈利笑著說當然不可能每天都這麼優雅，不過維持家裡這件事大家應該多少都知道，只要稍微鬆懈，懶惰就會像發霉一樣開始蔓延，相信他們家一定是一直維持在某種程度整齊的日常。

而實際拜訪她們家後發現，其實哈利的廚房沒有很大，每個空間都被精確地、聰明地使用了！她的廚房還有一個特色，跟時下流行的亮

色系廚房不同，哈利的廚房是比較沉穩色系的搭配。再加上有時她下廚也不會把燈完全打開，宛如劇場般的呈現，而哈利就像位魔法師，源源不絕變出一盤一盤日常佳餚，或是一盒一盒精緻的餅乾。

如果把哈利家稱作「生活器皿的博物館」應該也不為過，而哈利本人則是「生活選物採購的達人」。我從踏進門到回家前都在不斷地發現新東西，怎麼可以在這些空間裡藏了這麼多杯盤碗筷！哈利說每次有大一點的地震就會接到她媽媽的來電，接起來第一句話就是「妳家的玻璃杯還好嗎？」原來打電話來最是先關心杯盤而不是她呢。

我去採訪的同時，剛好自己家的裝潢進度到木工收尾，很自然的話題就圍繞著裝修的細節打轉。在她們家也觀察到許多有趣的細節，例

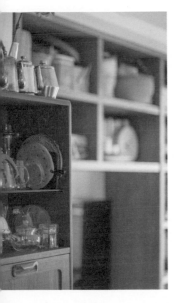

如每個空間都配有適合那個空間風格的開關面板，像是客廳就用了我也好喜歡的 Jimbo 神保開關面板，本來我們新家也想用這個牌子美麗的開關面板，但設計師朋友看到我傳給他的 LINE 之後只冷淡地回了「你預算爆了，別想了」。還有掛在餐桌旁的飛鳥牆飾，在餐桌上花瓶裡插的綠葉後方飛舞著，剛好就是象徵著全家四個人。細心的配置還包括客廳沙發上的抱枕呼應著餐桌一旁層架上的小公仔，都同樣是藝術家奈良美智的作品。再說一個我覺得好有趣的觀察，她們的餐桌上放著 Cube 的卡式爐，爐上安了一只陶壺用來煮水，你們看看到底是誰會在家用陶壺煮水？哈利笑著說這就跟

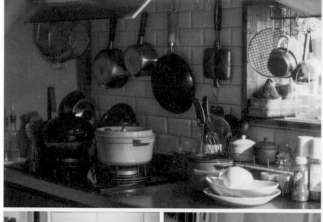

除了滿滿的器皿收藏，令我驚訝的是很多像
是擺設的陶鍋、陶製水壺，都是哈利家每天
在使用的器具。

她們家這麼多年來一直不用電子鍋煮飯是一樣
的道理，吃過用陶鍋煮的飯就回不去了啊！

我們兩家剛好都是比較狹長街屋的形式，也
遇到一樣只有前後採光的問題。不過看到她們
家光線如此柔和地擴散至整個客廳，的確也安
心了許多。不知不覺，四個小時就這樣從窗外
溜走，真的是個舒服到會不想離開的空間呢。

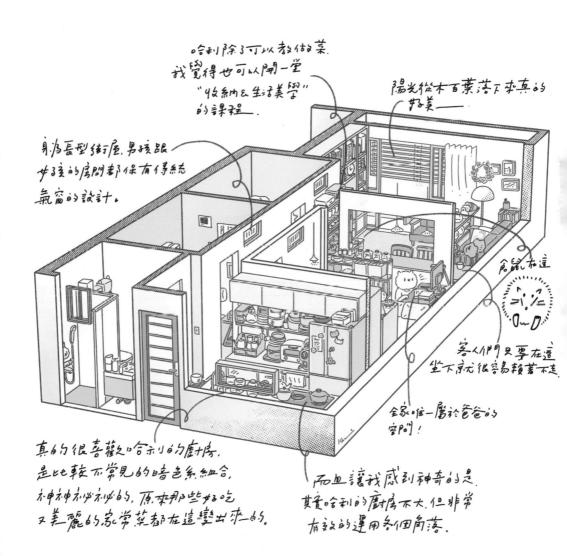

哈利除了可以教做菜.
我覺得也可以開一堂
"收納&生活美學"
的課程.

陽光從木百葉落下來真的
好美——

身為長型街屋.男孩跟
女孩的房間都保有傳統
氣窗的設計.

倉鼠在這

客人們只要在這
坐下就很容易賴著不走

全家唯一屬於爸爸的
空間!

真的很喜歡哈利的廚房.
是比較不常見的暗色系組合.
神神秘秘的.原來那些好吃
又美麗的家常菜都在這變出來的.

而且讓我感到神奇的是.
其實哈利的廚房不大.但非常
有效的運用各個角落.

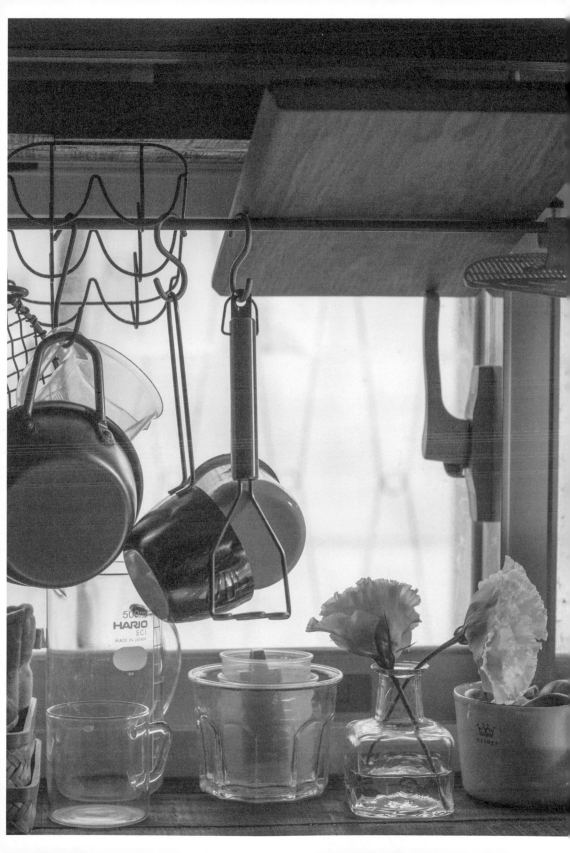

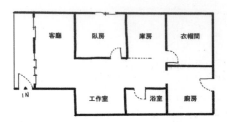

客廳	臥房	庫房	衣帽間	

IN

工作室　浴室　廚房

04

梳理文字以及物件的家

他們家就是很完美地控制在「有趣且豐富的陳列」這個狀態

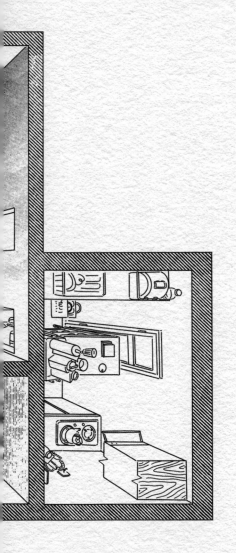

house of
SELECTIONS

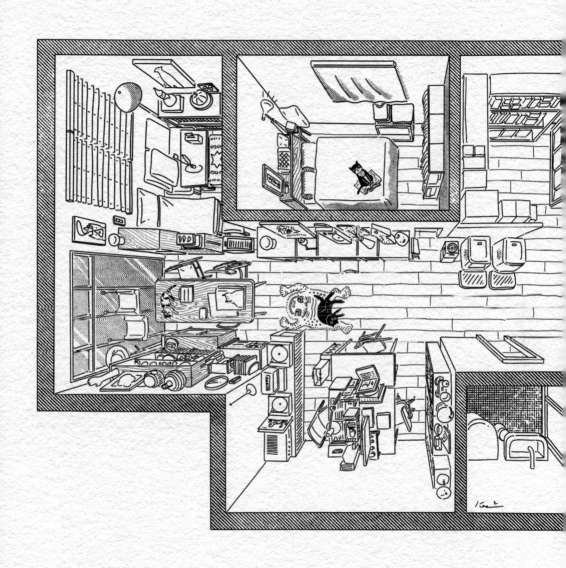

怪力貓是我的編輯

她的先生 Issa 是
30select 的老闆

我有一陣子從淡水搬回台北時住在萬隆，那時候常常會坐公車去公館吃午餐，然後再步行回家。途中，我常常先特地晃去 30select，即使沒有買東西在店裡看一看、摸一摸這些時髦的小東西，幻想未來的家哪邊可以用到就可以開心一個下午。還記得 30select 的側背包陪伴了我好一陣子，甚至還陪我去日本體驗膠囊旅館以及下北澤的咖哩祭。當年的我總覺得背著他們家的包包，路人看到也許就會抱著「啊這個人的品味好好」或是「喔我知道這間店，他好時髦喔」這樣的幻想，然後就會不知覺有點得意了起來。

當我得知我的編輯怪力貓的老公就是 30select 的老闆時，當然不能錯過記錄他們家的機會。

他們家是書籍跟選物以一種黃金比例存和諧共存的家！夫妻倆都需要在家工作，所以除了客廳的空間之外，家裡另外一個大比例的機能空間區域就是他們的工作區。他們的座位是面對面的，空間的一半是怪力貓整理文字的書桌，另一半則是老闆管理商品上架庫存的座位。看著他們的工作區，突然就幻想自己是日劇的導演，在敘述這個場景時會從牆後的一側拍過來（應該是另外搭景的呈現），讓鏡頭畫面一人占用一半的工作，畫面中間則打上字幕「梳理文字跟物件的家」，然後貓咪從鏡頭的下方默

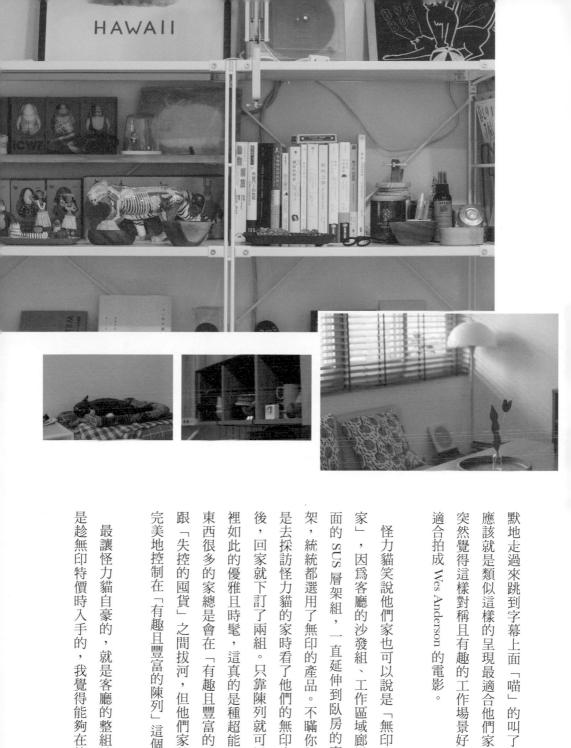

默地走過來跳到字幕上面「喵」的叫了一聲。

應該就是類似這樣的呈現最適合他們家了吧，突然覺得這樣對稱且有趣的工作場景好像也很適合拍成 Wes Anderson 的電影。

怪力貓笑說他們家也可以說是「無印良品之家」，因為客廳的沙發組、工作區域廊道旁整面的 SUS 層架組，一直延伸到臥房的寢具床架，統統都選用了無印的產品。不瞞你說，就是去採訪怪力貓的家時看了他們的無印床架之後，回家就下訂了兩組。只靠陳列就可以讓家裡如此的優雅且時髦，這真的是種超能力欸。

東西很多的家總是會在「有趣且豐富的陳列」跟「失控的囤貨」之間拔河，但他們家就是很完美地控制在「有趣且豐富的陳列」這個狀態。

最讓怪力貓自豪的，就是客廳的整組沙發，是趁無印特價時入手的，我覺得能夠在特價時

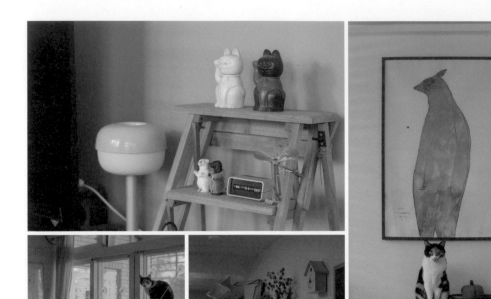

我覺得除了滿滿的選物及書籍，怪力貓他們
家裡的三隻貓也是空間裡的亮點。

買到自己想要的東西這種能力也很棒，甚至比
會飛或是會隱形這類的超能力更讓我想得到。

為什麼他們家特價入手的家具都能完美地實用
及融入家中，但我自己特價買的卻是形狀奇怪
怎麼擺都占位置的單人沙發，以及一個不是很
穩無法好好放裝飾品的古羅馬愛奧尼克矮柱子。

在拍照的時候，他們家的貓咪們都會自動在
各個角落擺好 POSE 讓我拍照，熟練的程度感
覺就是習慣爸爸商品拍攝的工作，看到鏡頭就
自動靠過來了！

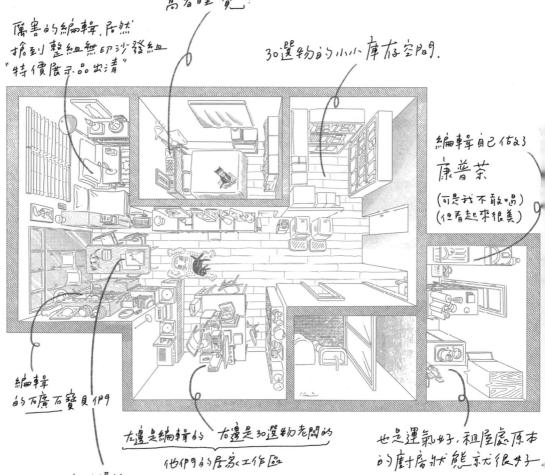

在床頭板的後方,
DIY了一個架子,
為了讓貓咪們可以
窩著睡覺!

廣書的編輯,居然
搶到整組無印沙發組
"特價展示品出清"

30選物的小小庫存空間.

編輯自己估的
康普茶
(可是我不敢喝)
(但看起來很美)

編輯
的石廣石寶貝們

左邊是編輯的 右邊是30選物老闆的
他們的居家工作區

這組常用來拍照的
桌椅,是當初入手沒
多久,就退出台灣市場的
franc franc

也是運氣好,租屋處原本
的廚房狀態就很好

廚房

浴室　客廳2　客廳　臥房

IN

05

相約來喝咖啡的家

就在他位於五樓的家

他跟我說他也要開店了，

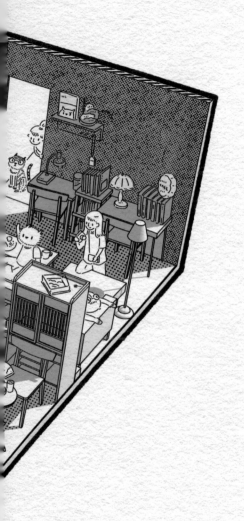

house on
THE 5TH FLOOR

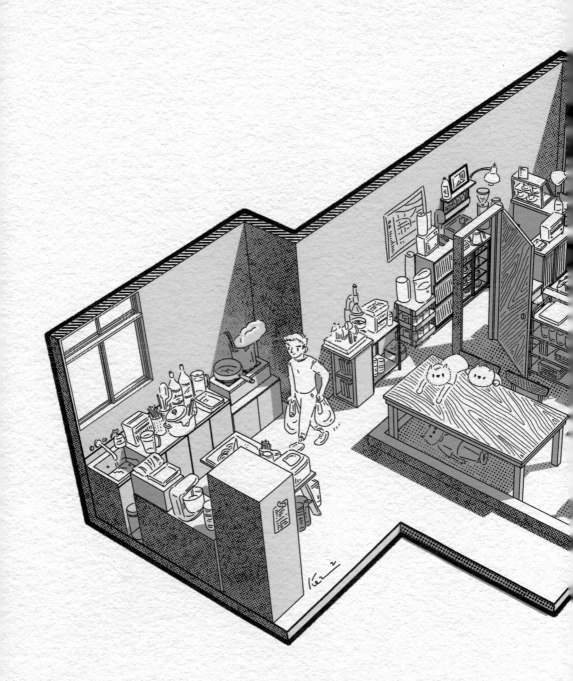

獅子是咖啡師也是國中老師

阿金是隻頑皮的橘貓

獅子算是我初期開始繪製咖啡館透視圖時就認識的咖啡友，當時咖啡知識等於零的我，從獅子那邊喝了很多咖啡的潛規則，也跟著他給的清單一間間地拜訪，反正對我來說，跟著獅子的名單就是可以很放心地喝到好咖啡。有一天，他跟我說他也要開店了，就在他位於五樓的家。

他很興奮地一邊用手機給我看了很多他搜集的空間靈感，一邊跟我說他剛跟他爸去載回一張很美的木桌，然後他打算把中間的那個小房間漆成一個特別的藍色，是他在什麼地方看到的藍⋯⋯獅子的眼睛閃爍起了很耀眼的光芒，是我在每一位準備開咖啡店的老闆眼中都看到的那種。每間咖啡店幾乎都會有一隻貓福神，獅子的橘貓「阿金」當然也成了他家的，不怕人的他總是在來訪的我們身上蹭來蹭去，不好好地按摩是會被他碎碎念的。

相約來喝咖啡的家

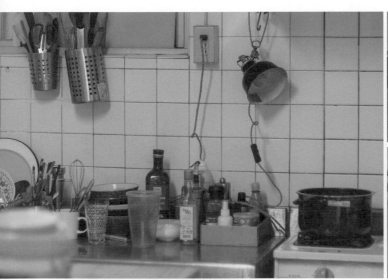

獅子把公寓的玄關加上走廊變成咖啡吧台，同時也是貓咪阿金每天跳上跳下的貓跳台。

獅子除了沖咖啡很厲害之外，廚藝也非常好。對於廚藝好的人，總是會令我好奇他的廚房長什麼樣子，所以去他家的第一件事，就是衝去看他的廚房。對於我來說，其實廚房可以閱讀到很多事情，某種程度廚房會滿赤裸地偷偷透露主人的個性，但前提是那家的主人會下廚。獅子的廚房是傳統台式貼磚，瓦斯爐獨立放在檯面上的那種，中島只是用木板加上櫃子疊起來，整個檯面上滿滿都是醬料，各式各樣的，光是研究他到底有什麼醬就可以耗掉一個下午的時光。原本是穿廊的空間，沿著牆面堆疊著各式各樣的咖啡器具以及收納碗盤的老木櫃。阿金則不時會穿梭在碗盤之間，呼喚著你去幫他按摩。

那天除了我還有許多朋友一起去他家搭伙，趁著獅子忙進忙出地張羅食物，我們一邊聊天一邊在他家拍起了「網美照」。獅子也是

很愛買東西的人，有這麼多好好收藏就應該好好利用一下（笑）。拍了好一陣子，我已經靠在牆邊對著廚房放空，正出神時，獅子就已經變出咖啡跟拿波里義大利麵了，而且是我很喜歡，加了很多種蔬菜的版本！

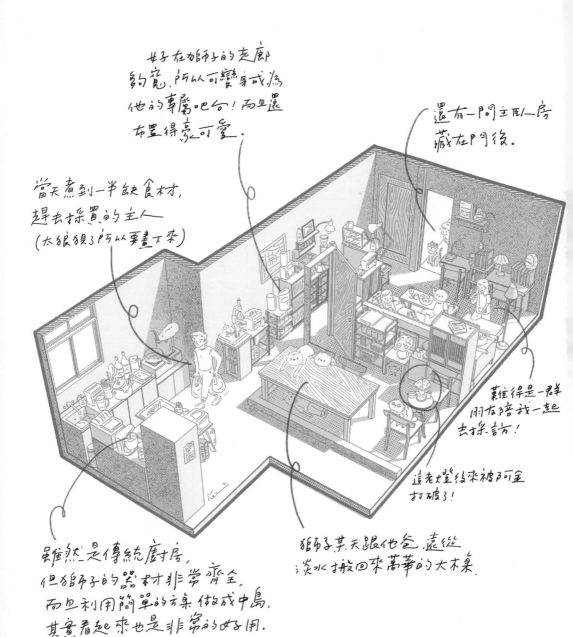

好子在獅子的走廊
夠寬,所以可變身成為
他的專屬吧台!而且還
布置得好可愛.

還有一間主臥房
藏在門後.

當天煮到一半缺食材,
趕去採買的主人
(太狼狽了所以要畫下來)

難得是一群
朋友陪我一起
去採訪!

這老燈後來被阿金
打破了!

雖然是傳統廚房,
但獅子的器材非常齊全,
而且利用簡單的方桌 做成中島,
其實看起來也是非常的好用.

獅子某天跟他爸.遠從
淡水扛回來萬華的大木桌.

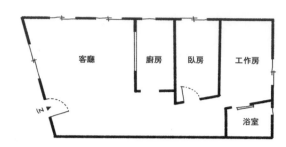

客廳　廚房　臥房　工作房

浴室

N

06

什麼都自己來的家

怎麼可以有人連畫施工圖，
整個構圖版面都像是設計過一樣

house of

TASTE

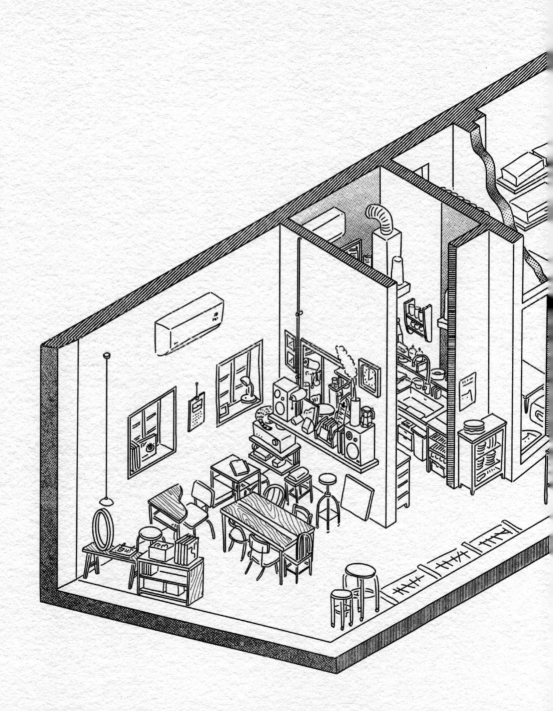

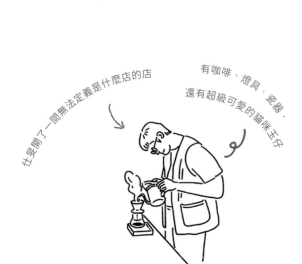

仕旻開了一間無法定義是什麼店的店

有咖啡、燈具、瓷器，
還有超級可愛的貓咪玉仔

什麼都自己來的家

從花蓮來台北的仕旻，住在離我家騎腳踏車只需要10分鐘車程的老房子一樓，而且養了一隻超級無敵可愛的貓咪「玉仔」。他們家，是我心目中的理想型！家裡從設計到施工，除了天花板、窗戶以及一些較複雜的水電管線之外，剩下的施工都是仕旻自己來。

且讓我覺得厲害的，是這個裝潢完看起來非常舒適的家，原本物件空間裡的每個牆面都不是垂直的，所以空間都是類似平行四邊形那樣的歪斜，連梁的位置都很奇特，如果叫我設計我可能會雙手一攤就愣在那。

第一次去他家時看到設計圖就放在一旁的櫃子上，我就坐在一旁把整疊厚厚的設計圖看完，除了詳細的施工尺寸以外，其實最令我讚賞的是他把施工圖畫得很美！怎麼可以有人連畫施工圖，整個構圖版面都像是設計過一樣，紙張也選得好，是接近亞麻布顏色

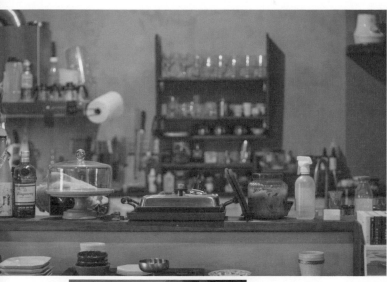

從繪製施工圖開始到仔細地將木框塗上護木油收尾，一手包辦所有施工的仕旻還是一位電影導演。

的草紙。在現在這個年代（連我的透視都是用iPad電繪），整份都是純手繪的設計圖應該已經找不到了。此外仕旻的字寫得很好看，所以圖上的每個註解都好美，我真的是看完那份設計圖就瞬間被圈粉，從此以後不管仕旻說什麼我都覺得很棒的那種著迷程度。

仕旻的廚房就跟他的設計圖一樣迷人。

站在餐廳這一側，從餐廳跟廚房之間的大開窗看進去，那簡直是精心設計過，宛如雜誌版面一樣好看的廚房。仕旻跟我介紹他的窗框是自己慢慢用油去推出他喜歡的顏色，廚房的每張桌子都是他設計的組合桌，所以如果要搬家整組可以搬走。哪部分用了樺木板，哪部分用了一般夾板，哪部分是可以取下來有隱藏的櫃子……他在描述這些細節時整個人都在發光。燒得一手好菜的他，

鹹點、甜點、咖啡都很厲害，而且他很擅長把看起不搭嘎的風味組合在一起，創出全新的味覺體驗，就像我極愛吃他做的「青花椒草莓戚風蛋糕」，這組合很有趣吧！真可惜玉仔不吃我們的食物，不然應該會是隻最有口福的橘貓。

他的後儲藏室還放著一座拉胚機台，院子裡則有一座電窯，默默地等著他有空時開始他的製陶計畫，感覺他想做的事情真的很多，對了，他目前雖然看起來像個選物選食店老闆，但其實正職是位導演，一直在醞釀他的下個作品。後來發現，我周遭每個朋友去找他都聽過這句掛在嘴邊的話「好想回去拍片喔～」。

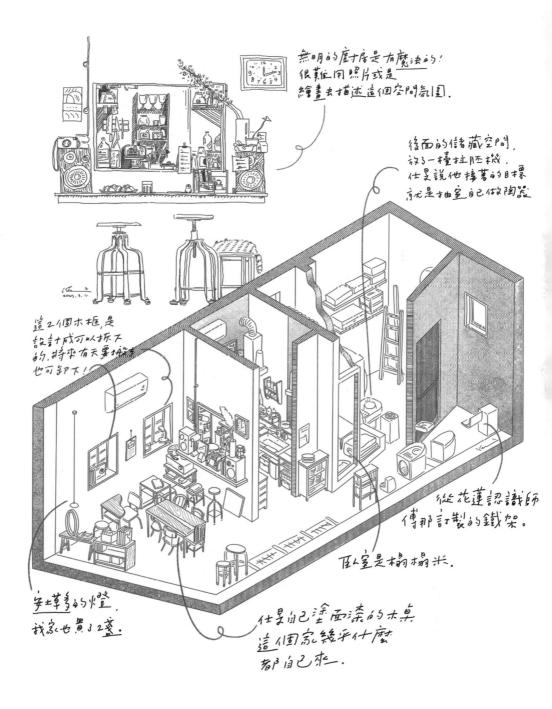

無明的廚房是有魔法的！
很難用照片或是
繪畫去描述這個空間氛圍。

後面的儲藏空間，
放了一檯拉胚機，
仕昊說他擦著的目標
就是抽空自己做陶瓷

這2個木框，是
設計成可以拆下
的，將來有天要搬家
也可卸下！

從花蓮認識師
傳那訂製的鐵架。

臥室是榻榻米。

安土革的燈，
我家也買了2盞。

仕昊自己塗面漆的木桌
這個家幾乎什麼
都自己來。

07

廚房占了一半空間的家

看似隨意配置的空間裡，可以不斷找出有趣的收藏以及纖細的空間處理

house of
A COOK

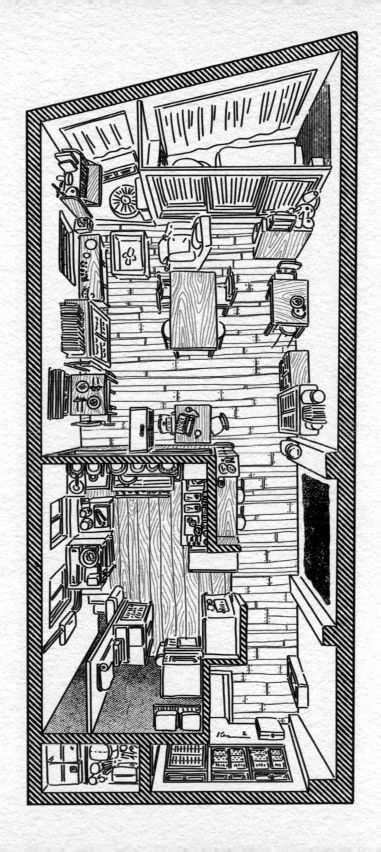

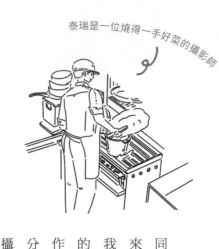

泰瑞是一位燒得一手好菜的攝影師

泰瑞除了私廚的經營，同時也是一位攝影師。後來才發現原來他常常承接我大學同學室內設計公司的案子，幫他們拍攝空間作品。跟室內設計很有緣分的他，其實在廚師以及攝影師的身分之外，還是置稍微調整一下，慵懶地躺在沙發上看場電影，或是找些好友來家裡吃東西聊天。我去採訪的當天，覺得他家給我的感覺，就像是電影《絕配料理》中 Nick 的單身漢公寓那樣不羈，但仔細閱讀之後卻發現，看似隨意配置的空間裡，可以不斷地找出有趣的收藏以及類似桌子「一定要斜一個角度置放」這樣纖細的空間處理。

一位手很巧的木工師傅。私廚空間中的所有裝潢木工都是他自己一點一滴完成的。求好心切的他也常常因為看某個角落不順眼，就暫停營業把那個空間重新規畫，可能今天是吧台，過一陣子修改窗戶，再過一陣子翻新木地板。所以泰瑞廚房一直不斷地在進化，應該也是沒有真正完工的一日。

其實泰瑞就住在店裡，沒有營業的日子，他會把配說到電影，料理類的電影跟影集一直是我的心頭好，幾乎所有跟料理相關的電影我都看過很多遍，甚至會用 iTunes Movie 買下收藏。要趕圖或壓力很大想放空時，就會讓電腦播著或投影到牆上，有時不見得看著畫面，但嘴巴很自動地跟著劇情一起念著台詞，好像生活就比較不會那麼苦悶了。像我最近喜歡的影集就是《大熊餐廳》，寫這篇文章的時候第二季快要上映了，想到這點就讓活著好

店裡最大的餐桌就是他的工作桌。他會把

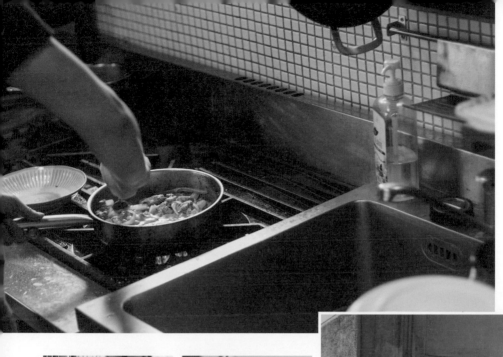

像更開心了一點。

採訪完是中午，泰瑞說：「我有些用剩的料，弄午餐給你吃嗎？」我當然好啊，反正有好吃的哪有拒絕的道理。結果菜端上來，什麼用剩的料原來是「菲力」！泰瑞居然用菲力牛排變出了一盤類似燴牛肉的午餐，從儲下冰櫃拿出來一個不知名的醬料，淋上去就是一陣清爽的香氣竄出，一旁佐上他早上從市場帶回來的新鮮櫛瓜，只用薄鹽煎一下便起鍋。我當下三口清盤再續一份！

我們邊吃邊隨便聊，泰瑞說他可能之後又要休息一陣子，因為他想把整個格局再大改一次（我其實沒有很驚訝啦），他想讓來私廚用餐的客人有更好的環境體驗，哎～到底有沒有在賺錢啊這些任性的老闆們。我會用「這些」是因為幾乎我喜歡的每位店家老闆，好

已經幫這個家改版數次的泰瑞，無時無刻都在思考如何讓他的廚房更完善、用餐體驗更舒適。

像隨時都在思考同類的事情，環境更好啦、食材用更好啦、器具換更棒啦、烘豆機升級啦……諸如此類，唯一沒有在思考的好像就是「怎麼賺更多錢啦」。不過我相信客人都是很聰明的，用心的店總是會吸引一群熟客默默地一直來訪支持。

廚房占了一半空間的家

一人座的
榻榻米區應該也
是他家最熱門的
一席

這裡藏了一個
日本古董的小火爐,
也是我很想收藏的
物件之一。

泰瑞一直不是很
滿意他的廚房,所以每
次到訪都可以發現他
又改了一些地方.從隔間
地板木工水電通通自己來
的好處就是說改就改—

再小,也要塞一個
儲藏室,真的!!!

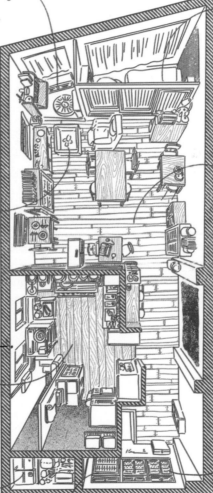

泰瑞的房間就藏在這
片長虹玻璃之後。

這片地板是我最羨慕
Teny的地方,這種原木
老地板真的是一鋪
整間氣氛就瞬間到
位呢

這片萬花窗,當然也是
泰瑞自己動手整修安
裝的。

我也好喜歡入口

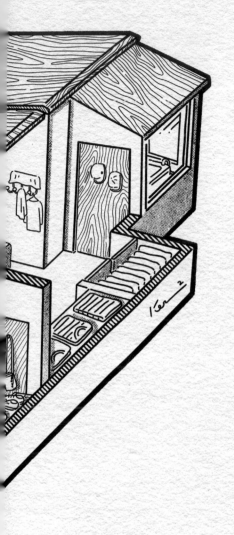

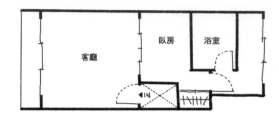

08

位於蛋黃區
倉庫樓上的家

木頭的溫暖色澤一路延伸，
宛如是隱身在市中心的小木屋

house of

W O O D

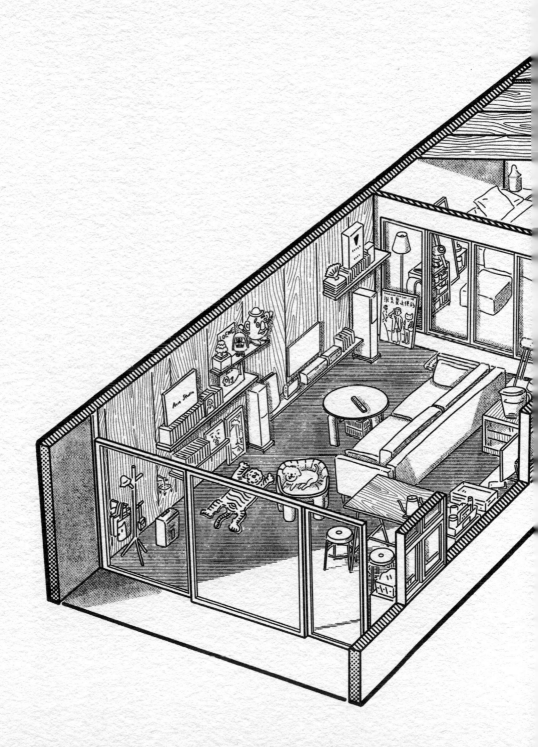

溫老闆就是公園咖啡的溫老闆

趙設計師的衣服都很時髦又舒適

趙設計師是我大學學長的妹妹，是位服裝設計師。她老公是台北老字號公園咖啡館的溫老闆，溫老闆的蘋果派是我在台北唯一愛吃的蘋果派。我還記得有一陣子趙設計師的工作室就藏在咖啡館三樓，那個空間我也好喜歡！我第一次去四四南村擺攤就是趙設計師問我要不要去，然後還把她的攤位分了一半給我，那也是我第一次擺畫似顏繪，那時候好像只賣掉了一張畫但還是很開心。

她的作品大多是在網路上展示，然後客人再跟她訂製。幾年下來累積許多的熟客，她也很認真地每一季甚至每個月都有些新作品會上架。但其實吸引我注意的，是每次拍照背後的空間：他們的家！牆上整片的木板，加上許多有趣的陳列，好多小物件都讓我很想鑽進照片裡去一探究竟。

他們家是位於舊城區裡整棟的街屋，二三四樓下放滿了溫媽媽的收藏品，台北街屋的形式通常是又深又暗，好在他們夫婦住在頂樓，所以前方臨街面有落地門的大採光，側面也有開窗，如此大量的採光真是讓我這個一樣是住頂加卻只有前後採光的人羨慕不已。而且他們還巧妙地運用了屋頂的斜面，利用折板、錯位，讓天花板的呈現非常巧妙，木頭的溫暖色澤一路從地板延伸到天花板，儼然是隱身在市中心的小木屋！

溫老闆說五樓其實原本就是他長大時居住的空間，只是以前他住在後半段，前半段還是堆滿了許多東西。婚後為了整理成現在的樣貌，其實也是花了一番力氣，把舊的東西

位於蛋黃區倉庫樓上的家

整理收納至樓下，才將空間還原出如此寬敞的狀態。我自己家也有愛囤物的家人，整理這些囤積的舊東西真的是非常困難的事，往往會陷入都與不丟的無限循環中，而且很容易就因為太過於困難而放棄整理，所以我大概可以想像他們花了多大的力氣才把五樓的空間整理出來。

我非常喜歡他們在客廳的牆面，木板跟木板之間夾了陳列架的五金重柱，就是上頭有很多沖孔的細鐵條，可以自由地把層板架在鐵條之間，是很靈活變換整體牆面陳列擺設的妙方法，可以依照每次服裝的拍攝改變後牆呈現的狀態。這個設計也被我偷偷地學起來運用在糕糕的房間，期待房子完工時可以跟女兒一起布置房間。

我在拍照時，趙設計師很得意地提醒我一

原本是溫老闆小時候堆滿東西的房間,經過一番努力地斷捨離終於變成機智的時髦居家空間。

定要拍她入口玄關的設計。她把襪子都收納在入口進來的穿鞋座椅下方,這的確是個好設計啊!以後穿鞋也不用特地回房間去拿襪子,真的很方便,讓我來想一下自己的新家可否照辦。另一個他們覺得很棒的新寵,就是放在臥房的電子衣櫃!我自己才剛因為預算的限制把電子衣櫃刪掉,看來好像要存錢買的東西越來越多了呢。

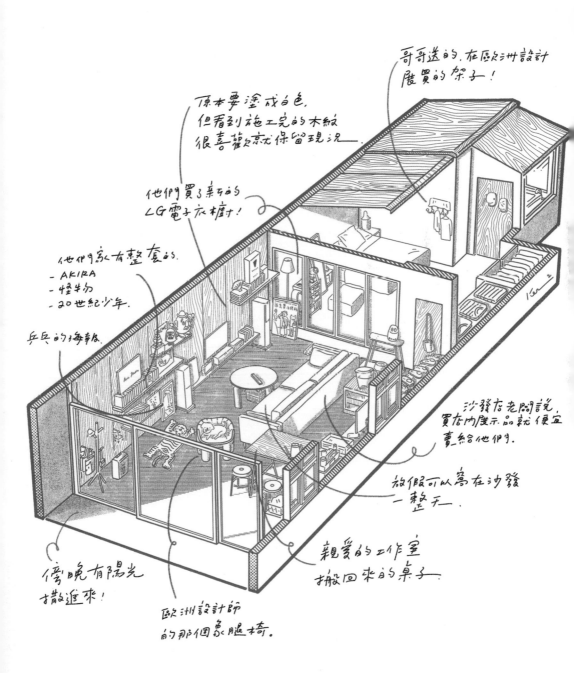

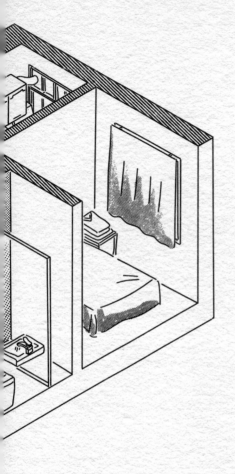

09

門口就有
好吃麵攤的家

他們新家我也貢獻了一小部分，
陽台吊燈是我親手繪製的入厝禮物

house of

S A K E

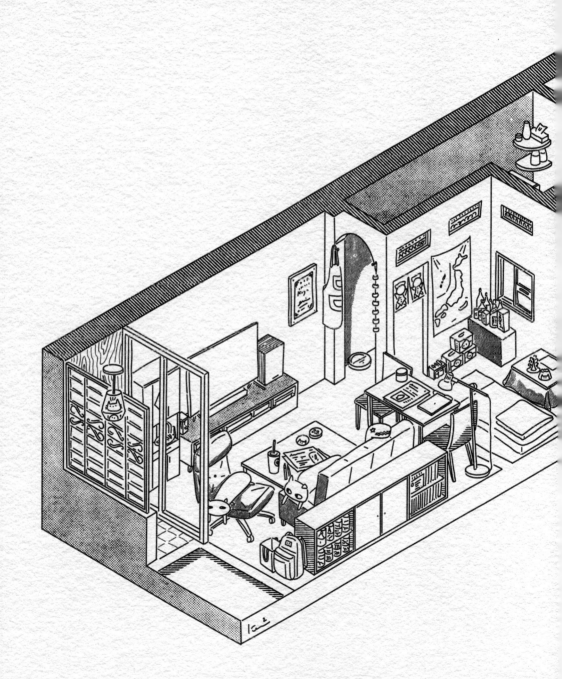

可魯跟 Kaya 是我跟我老婆的媒人，
他們倆都是很專業的喇酒師

可魯平時是外國導遊兼領隊

Kaya 是廣告人

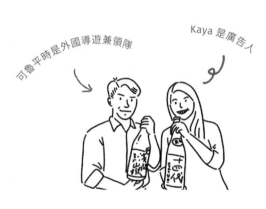

Kaya 是我跟我老婆的媒人，因為我是 Kaya 的好朋友，我老婆則是 Kaya 男友可魯的好朋友，所以透過他們的介紹才湊合了我們兩個。順理成章的，Kaya 跟可魯就變成我們女兒的乾媽乾爹，他們新家我也貢獻了一小部分，陽台的吊燈是我親手繪製的入厝禮物。

在廣告圈打滾了前半身，Kaya 終於在去年買了房子，不靠親人就自己買房這真的是非常令人佩服。Kaya 就是你周遭總會有一個笑起來會很爽朗的那一位，就是跟《魔女宅急便》裡面 KiKi 遇到的索娜姐一樣的好人，平常人總是感覺醉醺醺的，但真的遇到需要幫忙的時候卻可以冷靜地幫你把事情都處理得妥妥貼貼的。

她的新家也是屬於深邃的老街屋，但幸運的是前屋主很細心地照顧，所以屋況非常好，

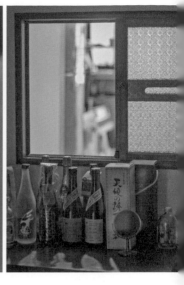

夫妻倆都是唎酒師，將原本老宅和室的木製室內窗，無違和地變成擺滿高級日本酒的小吧台。

甚至還留了冰箱跟冷氣給他們。老房子雖然採光只有前後，但通風就是非常良好。而且整個平面中心沒有對外窗的和室，也保有梁下氣窗的設計，每扇氣窗也都安上美麗的木雕花窗，這樣子的設計也是漸漸地消失在我們的生活中。

Kaya 來台北上班後也搬過許多次家，最後的三間我正好都有去過。為了省錢，她都選擇頂加或是最高樓的套房。其中讓我印象最深刻的就是一間位於大安區頂樓的套房，因為應該是神明廳改成的房間，不到六坪的空間有兩面牆都有落地門，所以大家可以想像一下颱風來的時候那種被風雨包夾的驚悚體驗！另一間也滿驚人的，是在住進去之後才發現房門正對面水塔一旁的小屋子裡，藏了滿滿基地台的發送器，為了身體健康，也是住進去沒多久就再度搬家。

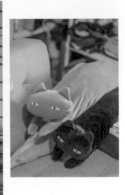

有租過房子的人應該都會了解，挑到好物件真的也是個消耗好運的過程，感覺平時沒有多多累積好運，真的租下去才會發現鄰居很難相處啦、冷氣瘋狂漏水啊、千奇百怪的狀況都有，現今也很多關於租房子的社團，裡面的案例也是各種驚人的物件都有，什麼床正對著馬桶的，或是房間完全沒有對外窗但卻有整面風景照片的大圖輸出，租房子也是不容易啊。

在疫情期間，愛喝酒的他們倆都考到了喇酒師的執照，終於可以正大光明地喝酒了？也因如此，他們家有個我最愛的空間，就是前面有提到位於全家中間的和室改成的小酒吧，和室原本的木開小窗變成了小小的吧台，我想這應該是他們倆生活情趣的一部分吧，請自行腦補想像 Kaya 躺在客廳躺椅，呼喚可魯端酒過來的畫面（笑）。

門口就有好吃麵攤的家

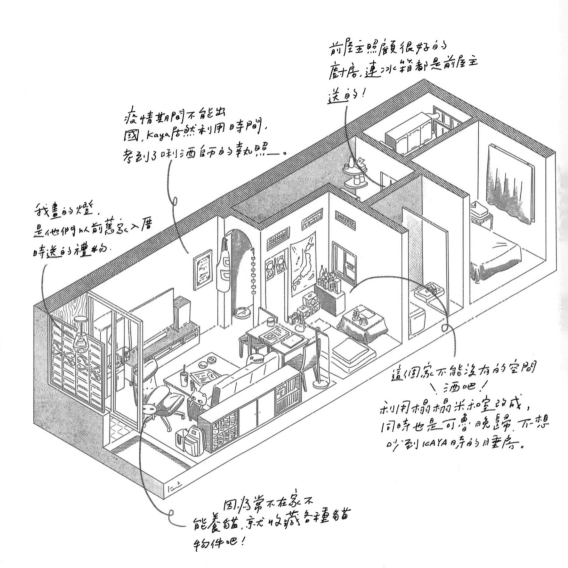

10

阿不啾的家

被溫暖陽光包圍，
所有家具都染上了淺淺的藍色

house of
LIGHTS

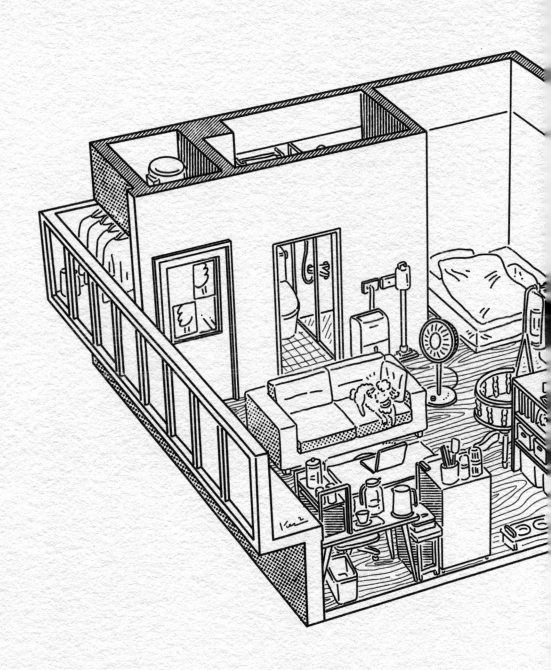

阿不啾是一隻紅貴賓

點二開了一間「點二咖啡」

跟點二第一次見面是在一個咖啡展上，也沒有真的聊到天只有打個招呼，總覺得是個不好聊的人。第二次遇到是有一陣子他會在平日去嘎啦嘎啦市集擺攤，我就常常跑去那邊找他聊天、也順便在那裡畫透視圖，才知道他已經在那附近找到店面，即將開店。漸漸地越來越熟，發現他也是個面惡心善且非常好聊天的天秤座（因為我很多天秤的朋友都是臭臉老好人），熟到我女兒糕糕兩歲跟三歲都在他店裡舉辦慶生會。因為糕糕很喜歡點二的狗阿不啾，甚至從此看到紅貴賓都統稱阿不啾，例如：這隻阿不啾好胖喔、這隻阿不啾怎麼褪色了這樣。

當我準備繪製「透視你家」這個系列，他是我第二個想到要畫的人選，總覺得點二私底下也會是個品味很好的人。不過點二的找房之路也是有點艱辛。在找到這個家之前的那間套

阿不啾的家

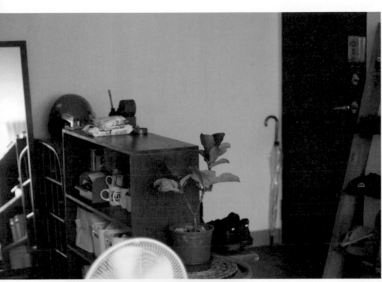

點二搬到這個家之後，除了可以
好好睡覺之外，整個人散發的氣
場都不一樣了。

房，稍微有在追蹤他的人應該都知道，隔壁是
一位很吵的鄰居，除了作息日夜顛倒，也常常
發出讓點二無法好好睡覺的噪音，甚至會在半
夜大聲唱歌（而且是唱得很難聽的那種）。遇
到惡鄰這件事真的是要看運氣，除了看房遇到
好物件之外，好鄰居也是一個非常需要好運的
部分。還好點二後來找到這次我要記錄的這
間，終於可以回家好好的睡覺了。

搬到目前這個家的點二，感覺整個運都改
了。除了基本上可以好好睡覺之外，整個人
散發的氣場都不一樣。而且不知道是不是人
逢好房精神好，他每天也會在返家後，認真
地在家運動，因此在去年整整瘦了快10公斤，
也是個非常有毅力的人啊！

進到點二的家瞬間就被溫暖的陽光給包圍，
所有的家具都染上了淺淺的藍色，很像記憶

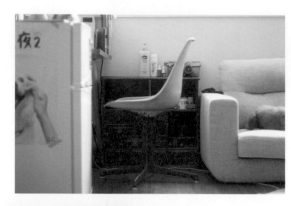

裡東京冬天清晨的空氣。他說他常常依據心情更改配置，甚至在我採訪完的當天下午，他就又把沙發的位置換了。其實當天除了開始幾張照片是我拍的，接著都是點二自己拿著我的相機，大概拍了一百多張照片！覺得他真的是很喜歡這個家，透過鏡頭再次愛上自己生活的空間。當然，照片裡有三分之一都是可愛的阿布啾。

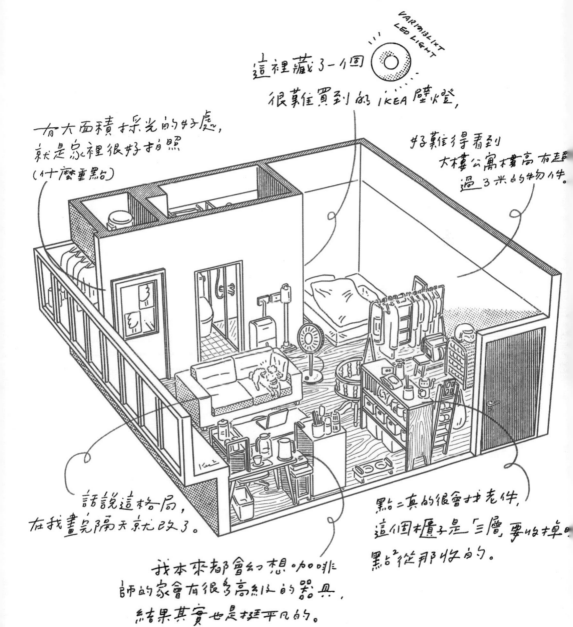

VARMBLIKT
LED LIGHT

這裡藏了一個
很難買到的 IKEA 壁燈,

有大面積採光的好處,
就是家裡很好拍照
(什麼重點)

好難得看到
大樓公寓樓高有超
過3米的物件。

話說這格局,
在我畫完隔天就改了。

點二真的很會找老件,
這個櫃子是「三層」要收掉時
點²從那收的。

我本來都會幻想咖啡
師的家會有很多高級的器具,
結果其實也是挺平凡的。

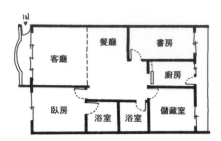

客廳　餐廳　書房　廚房
臥房　浴室　浴室　儲藏室

11

超棒的家

前房客打理得

整個房子被修理得狀態好好，
完全不像間屋齡超過四十的房子

house of
LINES

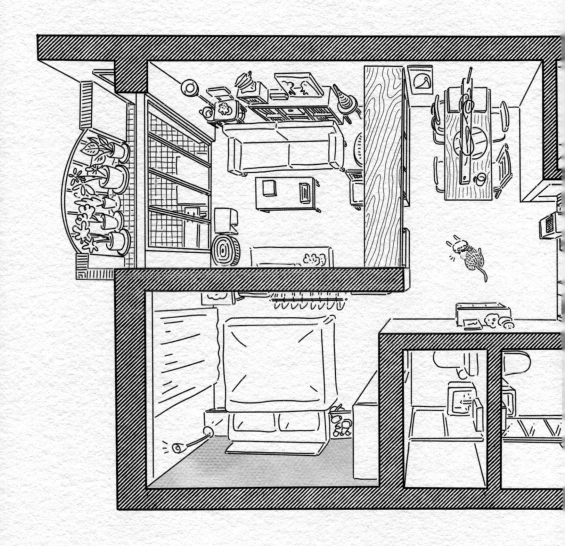

圖文不符，蔡設計師很愛下班之後去重訓及打拳

蔡設計師就是點二咖啡的室內設計師，也是因為畫了咖啡廳的透視認識的。當初看到點二咖啡的設計，就非常的喜歡，可能因為看過原本的空間，知道空間被改造得有多棒！然後就開始 follow 她的作品，透視你家系列開始之後，也畫了一間她的得意作品（可以上我的社群看＃為了貓咪設計的家）。

後來不知道怎麼聊著聊著，就約好了等她搬好家，從日本訂的沙發到貨後就要去畫。等了大概三個月，沙發終於到來了。蔡設計師住在一個很大的公園旁的舊社區，是那種要從陽台進屋子的公寓。我記得小時候剛搬去新竹就是住在一樣格局的房子，而且我上小學的前一天，就是背著人生第一個書包站在陽台前的落地門拍的紀念照。所以一進到蔡設計師的家，就有種親切感。

她們家被前房客打理得很好，前房客是蔡設計師的朋友，也是室內設計師，所以幫屋主東修西修好多地方，整個房子被修理得狀態好好，完全不像間屋齡超過四十的房子。

這種格局的房型，通常會比較花力氣在設計客廳跟飯廳之間的那道隔間，常常會做成視覺穿透性質的書櫃或碗櫃，或是大面的雕花玻璃屏風，我以前的家是掛上一個橫軸寬兩米的串珠簾，而蔡設計師家則是量身訂製整面的紅木碗櫃。看到他們家的這個碗櫃裡頭垂直水平的線板，對於夾層飾版凹凸的處理，以及鑲嵌玻璃跟木頭的關係，會讓我聯想到在日本池袋由建築師萊特設計的自由學園明日館的內裝，雖然是有年代的老公寓但還是有種氣派感。

整間公寓的空氣很棒，因為老屋子的對流設計還是很貼心，只要落地門開個小縫，風

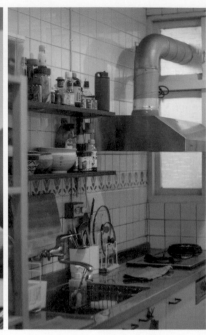

老公寓遇到細心照顧的好房客，整間屋子都
散發著亮晶晶的好氣色。

前房客打理得超棒的家

自然就會穿越客廳徐徐地吹進廚房，把髒空氣
帶走。坐在同樣是我舊家餐廳的位置，大木桌
是設計師請木工訂做的，感覺塞六個人不是問
題。餐廳後方客房的位置，現在是念建築的男
友準備考建築師的書房，貼了滿滿的練習，讓
我們一起為他打氣，祝他一舉得第！

最令我羨慕的是他們的寢室，整個床頭的
牆面都是藝術塗裝，這如果真的請師傅來做
超貴的，好在蔡設計師有一次有遇到剩料，
就請合作許久、很有默契的師傅幫忙塗裝，
果然得到一面美牆。

雖然是租的,
但前房客也是設計師,
把房子維護得很好,也
幫忙整修了很多小地方。

遠從日本飄洋過海
來的沙發.

室友正準備建築師考試
讓我們一起幫他加油!

越看越喜歡的台式傳統廚房.

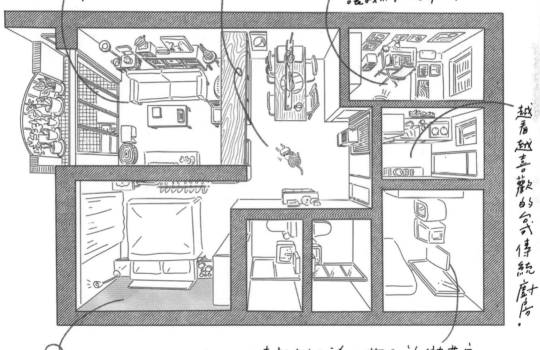

漸漸越來越多收藏品的儲藏室

剛好有一場工地有剩的
特殊塗料就請師傅自由發揮.

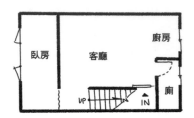

臥房　客廳　廚房　廁　VP　IN

12

房間一定要
很舒服的家

開店整天下來其實很耗能量，
往往回到家就是賴在房間裡

house with

MOST COZY
R O O M

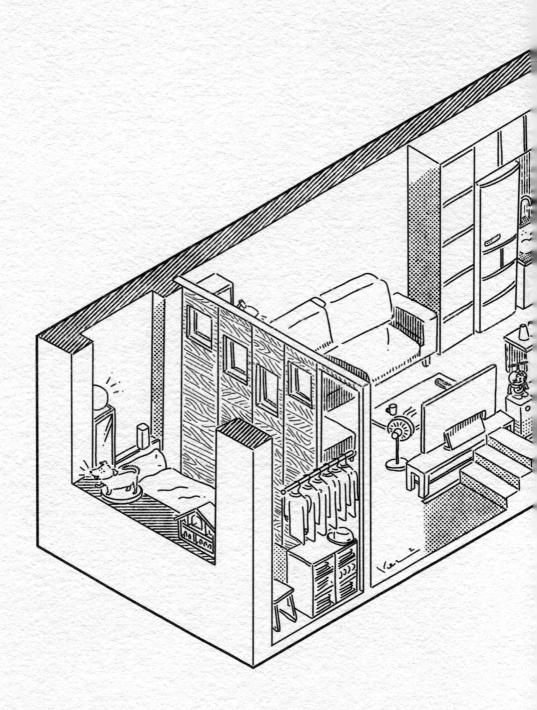

是木咖的老闆

Hardy 是我的手沖老師

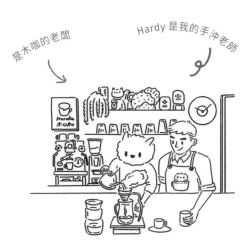

糕糕超過三歲之後，就比較不喜歡去咖啡廳，是因為許多咖啡廳都是需要較為安靜的空間，所以糕糕去那樣的咖啡廳都會比較不自在。後來我如果需要去跑店繪圖時，就會帶糕糕回外婆家，然後等我畫完圖再去接糕糕回家。Hardy 的店就在糕糕外婆家附近，所以我常常店跑完，要去接糕糕前，會再去Hardy 的店喝一杯坐一下，順便把當天的圖完稿發到社群上面。

Hardy 家就在店一旁的巷子裡，走到店裡不到一分鐘，很方便。他跟室友一起合租一間兩層樓的小公寓，所以比起共用的客廳，他更重視自己房間的布置。Hardy 的房間是比較沉穩的色調，說實話跟他本人所呈現很活潑外向的感覺不太一樣。大概兩坪左右的房間有一大扇橫向、有很深窗台的開窗。窗台基本上是他養的狗 Haru 的天下。每天早

回家就是要好好地放空，所以一定要好好地打造完全屬於自己的舒適空間。

晨 Haru 都會在窗台看著樓下熙來攘往的上班族碎碎念，感覺整條巷子都是 Haru 的管轄範圍，每個人經過他都要發表一下意見。

我很喜歡 Hardy 的咖啡店，是位於小巷子裡轉角，有個三角窗的一樓店鋪，原本屋子的鐵窗是少見的鬱金香鑄鐵窗花，非常的可愛。他在店裡跟在家中完全是兩個不一樣的人，顧店時幾乎跟所有客人都能聊上一兩句，能坐在吧台的也都是店裡的常客，所以跟 Hardy 幾乎都能聊上整天。喜歡植物的他剛開店的前幾年，地下一樓分租給他的好友開了一間花店。後來花店搬走之後，Hardy 發揮他軟裝的實力，把地下一樓變成慵懶舒適的客席，不過好像布置得太舒適了，他常常笑說樓下氣氛太棒了，應該不要開放，保留給自己或是朋友來時的私人包廂。

Hardy 大多數在店裡都會跟客人互動聊天，整天下來其實也是很耗能量的，往往回到家就會賴在房間裡，或攤在客廳沙發上看室友打電動。假日如果沒有安排行程也會宅在房間裡跟 Haru 一起發呆整天，最近開始會用小廚房做些簡單的料理。我問他家裡怎麼沒有咖啡沖煮的器具？他說回家幾本上是不喝咖啡的，在店裡就喝太多了，反而在家會泡茶，還說其實他沒有很愛喝咖啡！這其實有道理的，像我自己愛做甜點，但我只愛做不愛吃（試味道不算），做出來的點心都是給老婆女兒吃掉，或是分送給朋友。不知道咖啡師回家是不是都不會想再喝咖啡了？

房間一定要很舒服的家

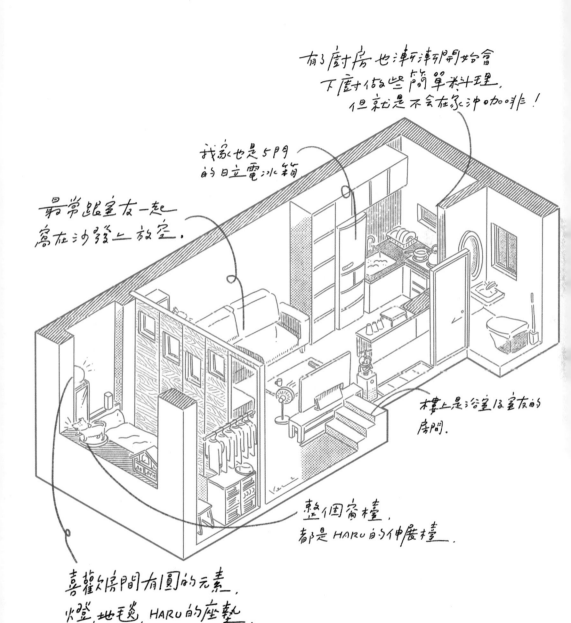

有了廚房也漸漸開始會
下廚計做些簡單料理.
但就是不会在家沖咖啡!

我家也是5門
的日立電冰箱

最常跟室友一起
窩在沙發上放空.

本樓上是浴室及室友的
房間.

整個窗檯.
都是 HARU 的伸展檯.

喜歡房間有圓的元素.
火燈, 地毯, HARU 的座墊.

13

預約來買花的家

這是多麼夢幻的場景
「家裡就是花店」！

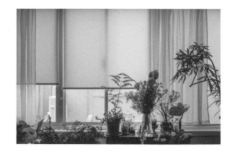

house of
FLOWERS

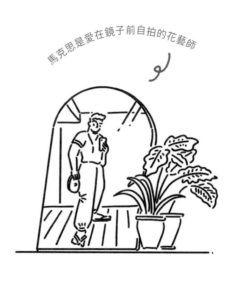

馬克思是愛在鏡子前自拍的花藝師

馬克斯原本的花店在西門町的「木咖」咖啡館樓下，所以我只要帶糕糕回外婆家就會去木咖喝咖啡。漸漸地也就跟馬克斯變熟，直到有一天知道他要搬家了，會把住家跟工作室合併。「家裡就是花店」，這是多麼夢幻的場景，所以我就選了一個馬克斯在忙著準備婚禮案子的前一日去拜訪，果然看到了家裡滿滿都是鮮花的空間。

那天走在公寓的樓梯，就可以聞到鮮花的氣息。推開大門，馬克斯被淹沒在花叢中只露出一個頭，我很興奮地開始東拍西拍，畢竟這樣的場景感覺只會在什麼雜誌特集裡遇到！所以雖然他一直嚷嚷「我今天很狼狽欸」，不過我還是不管他繼續拍了一堆花的照片。工作室兼住家位於二樓，臨街面是整面的大窗，窗前的紗簾發生了一件趣事，就是馬克斯居然直接用窗戶的寬度去訂製，忘

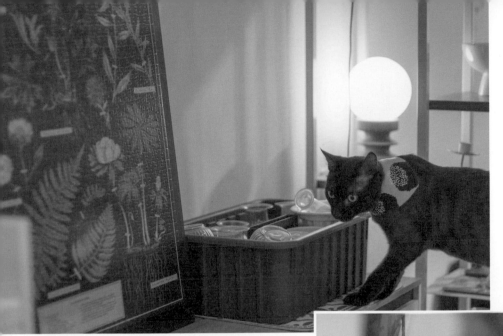

記窗簾其實需要兩倍的寬度，因為實際串上木桿時是波浪狀，所以最後變成兩片很平整的紗布很乖地掛在窗前。

原本在西門的空間，店裡的花是常駐的，也就是隨時走進店裡都有鮮花供應。搬到新家之後，因為改成預約制的接案型花店，所以大部分的時間店裡都是沒有花的狀態。不過因為 Google 地圖上顯示的是舊店的照片，所以常常會有客人直接來工作室，到了才發現店裡沒花，並且變成有種誤闖民宅的感覺，有點有趣。

當我結束拍攝後，馬克斯就開始把拍的家具都賣掉了，所以我記錄的空間大概有六成都已經不存在這個空間裡。其實這本書裡記錄的許多空間，都是在我記錄完畢之後就遇到改建、都更，或只是居住者想要換個方位而

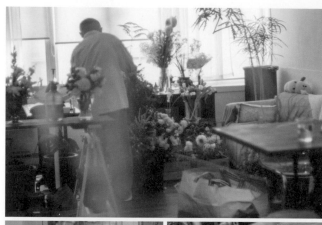

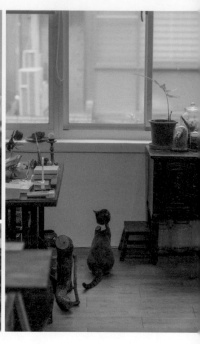

只要當天有案子，家裡會被滿滿的鮮花給包圍，連走在公寓的樓梯都聞得到花花草草的氣息。

把陳列配置都換了一遍。所以好像也可以把這本書稱為「消失的居住空間們」，似乎也挺有趣的。

馬克斯在搬到這裡後，就養了一隻小黑貓，我去拍照時貓咪就在空間裡竄來竄去的，一直換地方或坐或站，馬克斯說如果真的進了很多花然後他又在忙的時候，得把貓咪關進房間裡，因為可能有些花對貓咪來說是有毒的。所以也許只有《魔女宅急便》裡那種聽得懂人話的黑貓才可以自由地在很多花卉的空間生活吧。

因為家中不同的課程,
會隨時改變陳列的客廳.
很有格的這點的好棒.

招牌課程, MARX
帶大家一起做的 <u>生態瓶</u>.

有老師交代, 這個角落
要有個太陽, MARX找
了一個很棒的物件掛
在這.

很少會遇到在廚房使用
百葉的家, 但意外的效果
很好. 光影好棒.

用簡單的鞋搭
陳列出的玄關.
實用也好看.

小但五臟俱全的廚房,
而且有我好想要的義式
機. 可以做拿鐵, WA一

MARX很喜歡的圍城
元素, 也在家中到處可見.

記錄這天, MARX正在準備晚上的
婚禮, 所以他們家的花是呈
用炸的狀態.

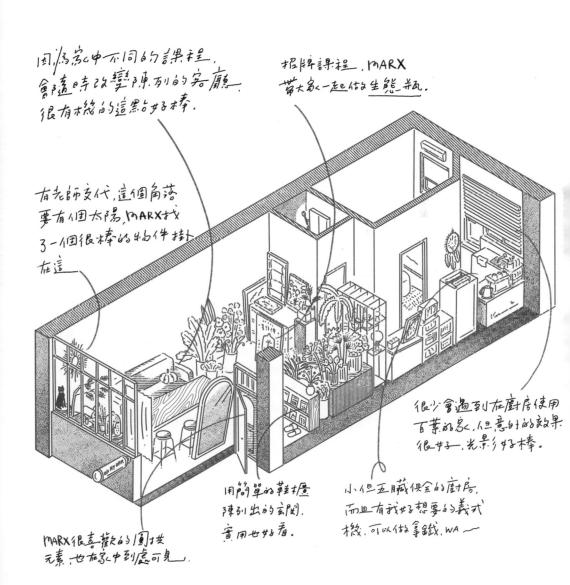

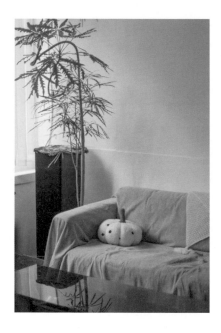

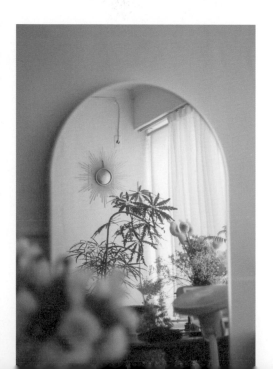

14

恢常溫馨的家

就連舊舊泛黃的窗型冷氣，
我都覺得可愛極了

house of

MEMORIES

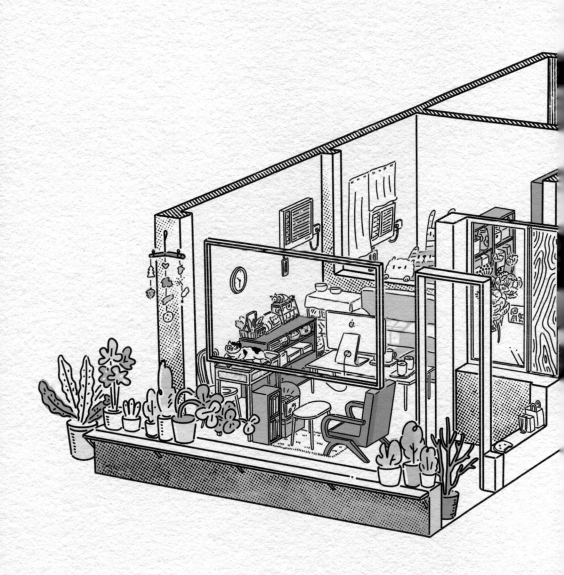

恢恢是很害羞不讓我拍照的貓

阿汝是一位愛在樓梯間自拍的上班族

細心的阿汝連紗窗都挑選了兩種透光紗布，一組搭配上午的光線、一組搭配下午的夕陽。

阿汝是一位愛喝咖啡的都會女子，她的室友恢恢則是一隻愛在書桌上曬太陽的賓士貓。

我們後來會變熟是因為都很愛去某咖啡找老闆抬槓。每天上班前，阿汝喜歡在樓梯間拍每日的穿搭照片，有幾次被準備出門的鄰居老奶奶看到，雖然有點害羞，但老奶奶應該只會覺得是個愛漂亮的女孩吧！但也因如此，讓我發現她家應該是我很喜歡的風格，實際探訪後發現真的就像想像中那樣，拿起手機隨便拍，就很像日劇裡的可愛公寓，在 IG 上滑到類似照片會讓我按下收藏鍵的那樣好看。

我在畫透視圖時，常常為了角度省略一些空間（但更常是偷懶啦），像陽台就是會被我忽略不畫的部分，但她們家的陽台是一定要畫的。畢竟阿汝當初會租下這個家，主因就是這個不會淋到雨，可以種很多可愛植栽的大陽台。曾經大家都想打掉或外推陽台，

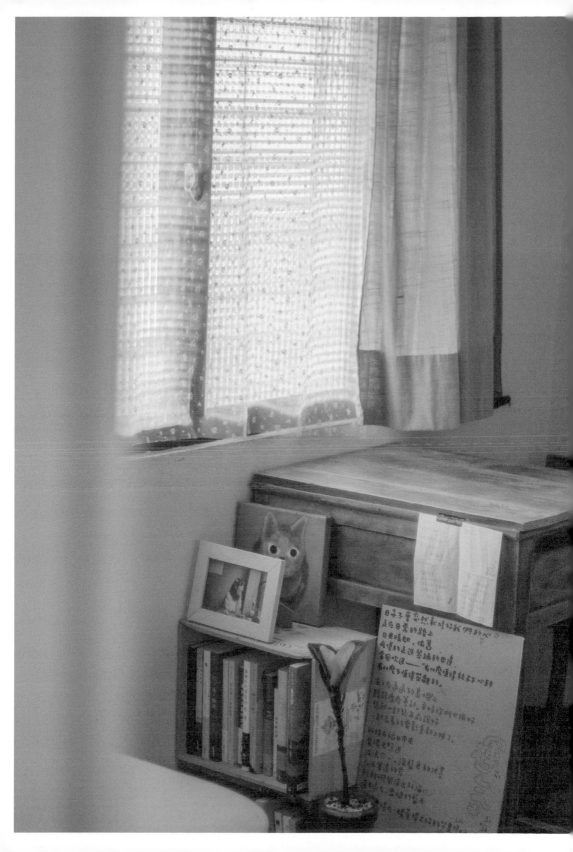

但在現在這個越來越重視儀式感的時代，有個好陽台反而變成令人稱羨的珍貴空間。

她們家客廳在布置上，其實有個特別為了恢恢室友設計的巧妙之處：恢恢最喜歡坐在桌子上曬著從陽台透過窗戶曬進來的日光，接著一路從單人沙發、矮桌、櫃子、書桌、最後跳到沙發上，鑽進阿汝的懷裡。這個動線就是當初為了恢恢設計的，而且只透過家具的陳列，就讓租屋處變得如此溫馨，這應該也是種與生俱來的生活感！就連舊舊泛黃的窗型冷氣出現在她們家，我都覺得可愛極了，如果換成分離式一定會很突兀！

頂樓加蓋的房型真的可以擁有比較多光線，而且比一般物件更為寬廣。雖然要忍受高溫或是高額電費，如果是我，也還是會選擇住頂加吧。

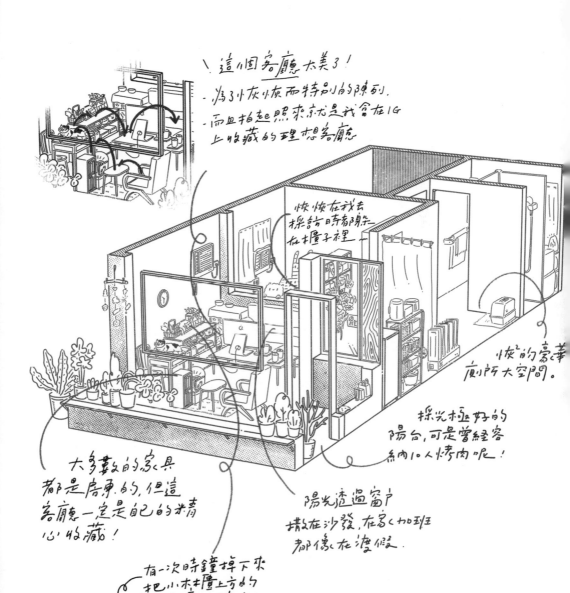

這個客廳太美了！
- 為了灰灰而特別的陳列.
- 而且拍起來e照來就是我會在IG上收藏的理想客廳

灰灰在我去採訪時都躲在櫃子裡～

大多數的家具都是房東的,但這客廳一定是自己的精心收藏！

有一次時鐘掉下來把小木櫃上方的玻璃打破,所以之後都變成探頭櫃了呢

陽光透過窗戶灑放在沙發,在家く加班都像く在渡假.

採光極好的陽台,可是曾經容納10人烤肉呢！

灰的豪華廁所大空間.

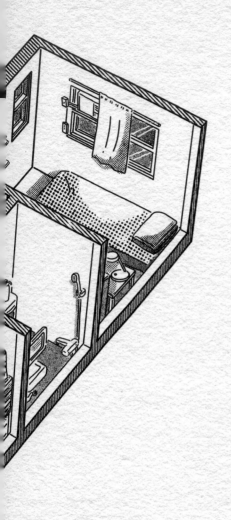

客廳　室友1　廚房

起居　臥房　廁　浴室　室友2

15

有兩隻貓咪
舍監的家

一旦有客人來訪，斑斑跟賓賓
就會熱情地在你腳邊轉

house over
THE COFFEE SHOP

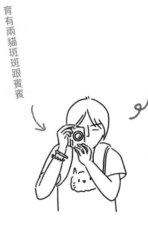

A底哥是台南畫畫幾間喜歡的

育有兩貓斑斑跟賓賓

我在 2019 年夏天去了一趟台南畫幾間喜歡的咖啡店，當時住的民宿叫做「紅花萬作」，是知道我對於住宿環境很挑剔的「明哥」介紹的。

民宿的管理員我都稱他叫做「A底哥」，A底哥是個歷練很豐富的人，爲什麼從台北去了台南定居不清楚，只知道他在這之間去過很多地方，也收藏了許多有趣的物件。

A底哥的品味很好，從他管理的民宿就看得出來，除了基本的乾淨好居住之外，屋子裡所有的選物跟搭配都是一流的，本土手工家具搭配著北歐設計的燈飾，再掛上七彩半透明的薄紗，就是一入住就讓人感受到戀愛的感覺呢。

這樣高明的軟裝設計師，自己的家也是不遑多讓，他的宿舍充滿著有趣而且可愛的收藏，再加上斑賓兩隻可愛的貓舍監，也是謀殺了我許多底片。

A底哥後來搬到台南浮游咖啡樓上，浮游的二樓是有三個房間的家庭式公寓，格局很方正，空間切割成一半中間是走道，空氣的對流性很好。兩側則依序配置客、臥、浴、最後則是廚房，A底哥住最大間的臥房，明哥以及另一位房客則是住兩間比較小的房型。浮游是我在台南最喜歡的一間咖啡廳，當然要去記錄一下平時無法上去參觀的二樓；另外一個重要的原因是想去看看他養的那兩隻非常可愛的貓咪：斑斑跟賓賓。斑賓就像是舍監一樣會在家裡閒晃，然後一旦有客人來訪，就會熱情地在你腳邊轉。拍照那天剛好A底哥有事，所以就是舍監帶著我拍（他們）空間。

拍完照，明哥就騎著車載我在台南市區亂晃。非假日的台南，時間真是流動得非常緩慢，然後想去的咖啡廳全都沒開（笑），最後就去河邊的一間書店放空，接著去了一趟

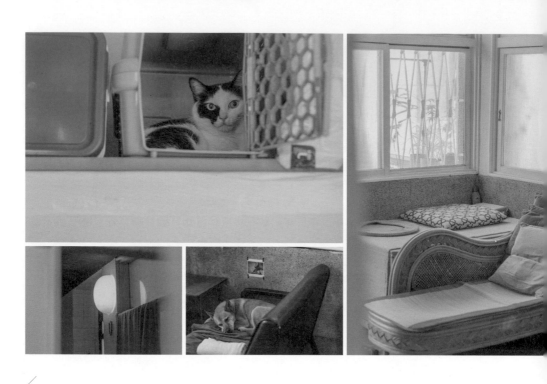

住在二樓的貓咪舍監斑斑跟賓賓其實話超多
又黏人，相較之下住一樓的店狗島麗歐則是
非常冷靜。

家樂福買些雜貨，回到浮游時Ａ底哥終於回
來，他一回來斑彬就在樓上喵喵叫著要吃飯，
他趕緊上樓餵貓，同時明哥沖了咖啡，我則是
陪店狗麗歐一起等他們忙完。後來我們就坐在
一樓沒有主題的隨便亂聊，一個下午就這樣很
台南地結束了。

晚上我跟明哥決定去市場吃一家非常好吃的
素食炒麵，Ａ底哥說他昨天才去吃所以就不跟
我們去。市場裡的麵攤生意好好，我們到的時
候已經要等第二輪出餐。在等餐點時我被蚊子
咬得亂七八糟，果然還是只適合在室內有冷氣
的地方好好吃飯的體質。但那天的炒麵真的好
吃到坐上回程的高鐵時我就餓了（因為我只要
吃到很好吃的餐點，就會很快再肚子餓）。

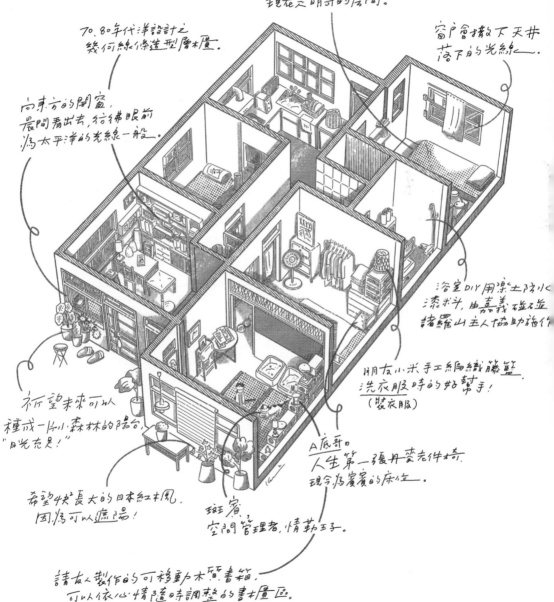

2012年A底哥刚搬来时的房間，
現在是明哥的房間。

70、80年代洋設計之
幾何線條造型層木層。

窗戶會撒下天井
落下的光線←

向東方的開窗，
晨間看出去，彷彿眼前
為太平洋的光線一般。

浴室DIY用漆土防水
漆料，由嘉義碰碰
諸羅山主人協助諸作

明友小米手工編織籐籃
洗衣服時的好幫手！
（裝衣服）

祈望未來可以
種成一片小森林的陽台，
"日光充足！"

A底哥的
人生第一張丹麥老件椅，
現今為賓賓的床位←

斑賓
空間管理者，情勒王子。

希望4夫²長大的日本紅楓，
因為可以遮陽！

請友人製作的可移動ъ木質書箱，
可以依心情随時調整的書木層區。

起居室

臥房

浴室

IN

16

都會男子的家

這個空間最主要的功能
就是好好地睡一覺

house of
A TRAVELER

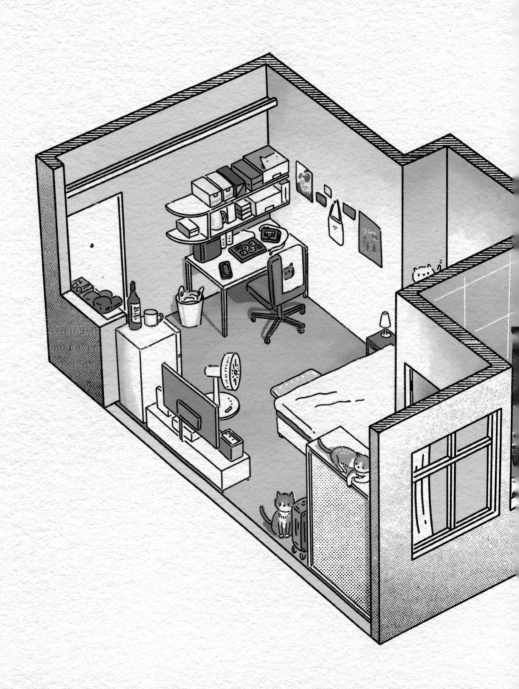

《型男飛行日誌》也是我非常喜歡的電影，我覺得電影在於探討「家」這件事，某種程度也非常的巨蟹座。重點不在於一個真正屬於自己的房子，像我覺得劇裡喬治克隆尼的小公寓應該就只是個睡覺的地方，我覺得他對於家的定義應該是那只旅行箱，以及箱子跟他一起到達的所有候機室、飯店以及機艙。

歐森的家應該就是現實中，我覺得最貼近喬治在劇中那個家的狀態。身為金牌業務的歐森從出門直到晚餐應酬完返家，大部分的時間都不在家裡。這個空間最主要的功能就是好好地睡一覺。歐森宅就是如此，一切簡單的色調，整齊極簡的陳列。

這個空間曾經短暫地成為貓旅社，稍微認識歐的人都知道他跟貓咪之間的羈絆（笑）。

這兩隻曾經入住的貓貓真的很幸運，也是我初次窺見歐森家的契機（一樣是從限時動態之間觀察人家家的我），且那段時間應該也是歐森最經常使用這個家的一段時間。

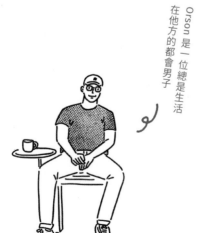

Orson 是一位總是生活在他方的都會男子

就是一個可以好好充電，
好好睡覺的家。

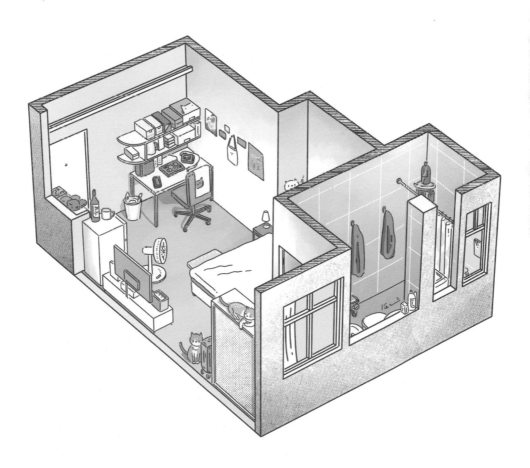

廚房	浴室	臥房
餐廳	客廳	書房

17

拿鐵的家

把心愛的咖啡店元素搬回家，
打造一個幫自己充電的角落

house of

A MAN

我現在有很多朋友是開始跑店之後認識的，是一群愛喝咖啡的人們，有些是店家老闆。我很多咖啡廳的情報都是從這群朋友得知，常常會有人問我怎麼會在第一時間知道這麼多新的咖啡廳呢？其實都是拜這群朋友之賜，可以趕在第一時間去嘗鮮。

拿鐵哥也算是我跑店初期就認識的咖友，而且自從發現他也住在我家附近，我們就常常會交換一些我們這區的咖啡店家情報，而且後來還不經意地發現他就住在我朋友家的樓上。要不是去拿鐵哥家探訪，我還真的不知道我家附近藏了這麼一大片的新市鎮。

我很喜歡鐵哥家餐桌旁的那個老木櫃，裡頭放滿了他到處搜集的咖啡相關杯盤器皿。能夠想像每天他拖著忙碌的身軀回到家，好不容易有時間坐在餐桌歇口氣時，看著這些自己心愛的寶貝是多麼的療癒。這應該也算是一種專屬於自己的儀式感，把心愛的咖啡店元素搬回家，打造出一個可以幫自己充電的角落。他後來甚至在木櫃子一旁，放了一個在市集尋找到，手繪「珈琲」的木頭立牌，實在是太可愛了。

原本從鐵哥家臥房的陽台，就可以一覽整個台北城的天際線。從大稻埕煙火一直到101煙火都看得到。不過最近已經被新的建案給包圍，只能瞥見一點遠方都市的燈火。不過那天在陽台拍攝夜景時，還是有種「反正還是看得到河岸，總比什麼都看不到好啊」的感覺，畢竟我家看出去就是別人家的後牆，所以即使只是從樓與樓之間的縫隙看到的河岸，還是令我覺得很棒，有種在都市中可以喘口氣的感覺。

珈
琲

コーヒー

拿鐵哥家的陽台夜景也是超棒的，對面建案
還沒蓋起來時，甚至還看得到大稻埕及 101
的煙火呢。

採訪完拍完照也晚上了，鐵哥去附近買了一
間好吃的炒飯，配著他一早拿著冷水壺去萬華
排隊買的陳冰檸檬紅茶，邊吃邊聽著他抱怨工
作上的事情。我原本以爲鐵哥是位攝影師，畢
竟每次跑咖啡廳遇到他的時候總會看到他在拍
照，而且有幾次從鐵哥那得到的照片都被拍得
好看喔！沒想到其實他是從事跟建築還有設
計相關的工作，所以在一些工作經歷上我們算
是很有共鳴的。設計師遇到的煩惱好像不外乎
都是類似的那些，其實我很敬佩能夠繼續堅守
在工作崗位上的人們，承受這麼多讓人不開心
的壓力，畢竟我也算是很早就逃離類似這樣的
工作，搞到最後狼狽地從工作領域退場，現在
回想起來都會滿身冷汗的那種。餐桌一旁的阿
拉丁投影機在放著草東最新的專輯，嘴裡嚼著
紅茶裡的碎冰，其實還是滿羨慕這樣一個人獨
處的生活。

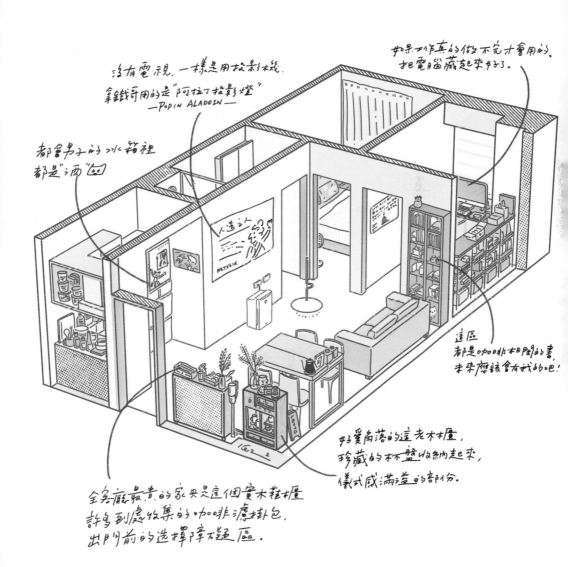

沒有電視，一樣是用投影機．
拿鐵哥用的是"阿拉丁投影燈"
—— PODIN ALADDIN ——

如果工作真的做不完才會用的．
把電腦藏起來好了．

都會男子的冰箱裡
都是酒 😆

這區
都是咖啡本日閱的書
未來應該會有我的吧！

好愛角落的這老木櫃，
珍藏的杯盤收納起來，
儀式感滿滿的部分。

全客廳最貴的家具是這個實木鞋櫃
許多到處收集的咖啡濾掛包，
出門前的選擇障礙區。

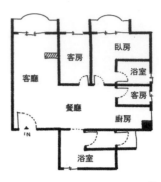

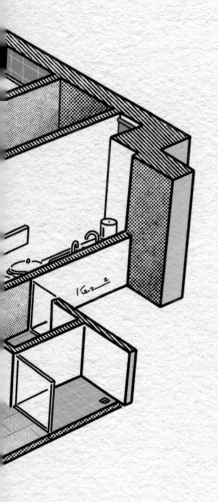

18

寫出好多故事的家

很多枝微末節構成這種穩定的平凡
仔細閱讀這個空間，會發現其實

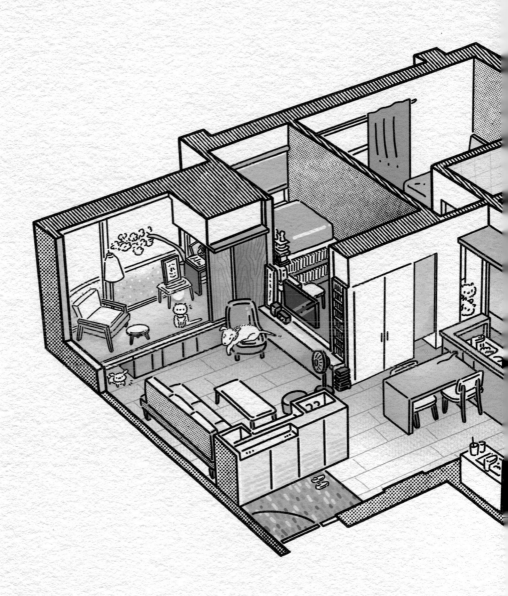

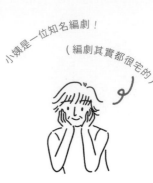

小姨是一位知名編劇！

（編劇其實都很宅的）

編劇徐譽廷是我學長的小阿姨，我後來也跟著叫她「小姨」。這個家隨著小姨的身分越來越豐富，從編劇的家，進展成導演或製片的家，更是可愛狗狗跟貓咪們的家。我有一陣子常常窩在她家，聽著許多有趣的故事，每次總想著「原來這麼多精彩的劇作都是在這個空間裡誕生的啊」。小姨家本身就是個很有魔力的場域，也許是顏色、柔柔的光，或是小姨捲菸的氣味，在那裡跟她聊著天就像身處疑難雜症的相談室，不過小姨大多都只是默默的坐在一旁捲煙、聽著我們聊心事，偶爾才會在一些關鍵時刻拋出一句名言或建議。

每當小姨的戲首播的那晚都有一群人聚集在她家看劇，是這個家另一個很妙的時刻。八點時片頭曲一下大家就會歡呼，有種邪教的感覺，一起研究劇中場景、討論戲裡的八

卦或是在某一幕落淚，小姨總是坐在靠陽台的單人沙發上默默的。

這個家是我學長做的設計，翻修的主因是曾經有隻「米奇」猖獗地在家中亂竄，小姨就毫不猶豫地把整個家打掉重練了。翻新後的家除了好好地把各種洞都封好，也迎來了毛孩家人們。小姨家設計了讓毛小孩自由穿梭陽台室內的通道，隱藏在她寫作的空間下方，毛孩們可以自由地從隧道去陽台透氣。另一個特別的設計就是每個房間的門下方都可以折起來，讓毛小孩進出房間方便。

名編劇的家是如此平凡中帶著一點點的魔法，熟練地在小坪數裡曖昧地隔出許多個泡泡，工作的泡泡、聊天的泡泡、貓貓狗狗的泡泡，彼此互不打擾卻相扶相承，結構出如此穩定的平凡。

巧妙的把床加高,
利用床下做為收納&書櫃.

誕生許多名為小的
小書桌

每個房門下
方都有讓貓
進出的活板門!

可以看101放煙火
的陽台!

可讓
貓自由進出
的祕密通道

這張餐桌,
也是小姨幫不知多
少人解決疑難雜症
症的相談室。

有著特殊開口
的側所門

火爐 水槽 冰箱

一字劃開的廚房
不一定要大,但動線一定
要好。

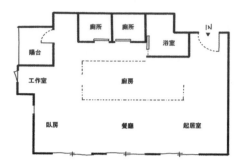

19

完全沒有隔間的家

原本就覺得店裡很空曠了，
沒想到他們家真的什麼東西都沒有

LESS IS MORE

house

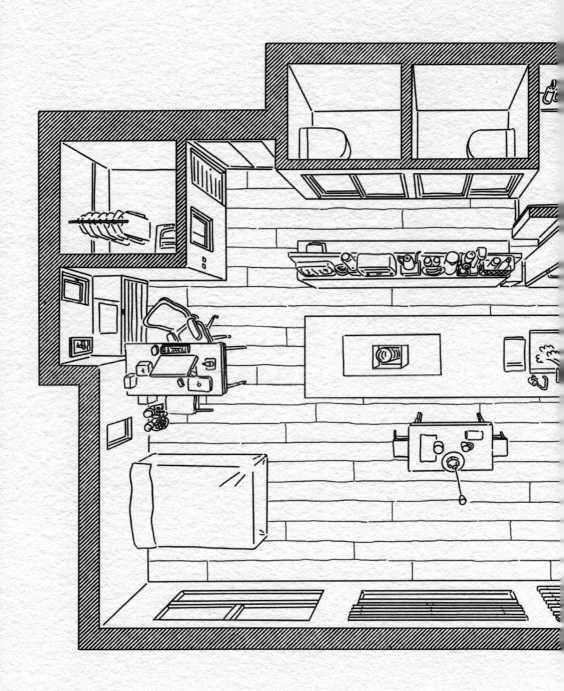

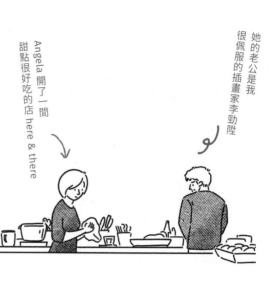

她的老公是我
很佩服的插畫家李勁陞

Angela 開了一間
甜點很好吃的店 here & there

我很佩服 Angela 及李勁陞的家，他們家完全沒有隔間，就是你從門口可以躺下來，一路滾滾滾滾到對角牆柱一側而不會撞到牆的狀態。Angela 的店是 here & there，有著極好吃的鹽麴點心，以及極簡主義的裝潢。原本去過店裡就覺得已經很「空曠」了，沒想到他們家是真的什麼東西都沒有！

空間的一側中間，陳列著一字型的中島，將水槽、洗碗機、爐台、收納都收在這個長長的不鏽鋼盒子中，平行於中島就是一個原木櫃，櫃內則藏有洗衣機以及烘衣機。整個空間除了這兩座島，就只剩下插畫家李勁陞的工作桌以及餐桌，還有靠牆席地而放的雙人床。

這一定要說一下與李勁陞插畫家的緣分，曾經參加在我還沒開始畫透視系列的時期，

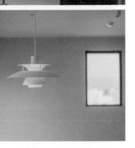

過著減法人生的兩人眞的打造了一個完全沒有多餘物件的家，留在家中的每一件都是經典。

過一次插畫聯展，當時李勁陞插畫家也是聯展的其中一位插畫家，一直配服他極爲細膩的畫功及耐心，這是急性子的我永遠達不到的境界。後來看到他在 here & there 舉辦的版畫展，才發現原來他就是 Angela 的老公，世界真的不是很大。

這樣子極簡的空間，把需要用得到的家具減少到最低數量，一直在練習過著減法生活的他們兩人，對於生活中的細節卻一點也不簡單。空間裡雖然以白色爲基調，但卻選用藝術塗裝，仔細地將牆面塗上帶有一點點綠的灰，天花板則是選用了一種不能加水的乳膠漆，所以會呈現一種很綿密的白色質地，感覺很好吃的樣子？

餐桌上懸吊著 Louis Poulsen PH5 吊燈，以及水槽上懸掛的兩盞飛松燈器，是留白空間

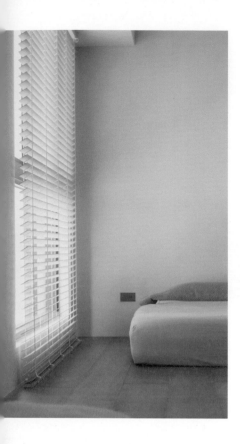

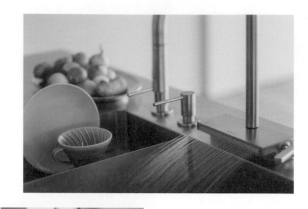

裡僅存的裝飾，其餘的功能性物件都被收藏起來，像是電視音響及收納物品等，都藏在入口左側的四扇大滑門的後方。功能性的空間，也在客變時就先請建商移到屋子的一側，但因此也犧牲了一些樓板高度。

為了他們心愛的狗狗，也特地挑選了凸顯木紋質地的實木地板，以增加丸子在地板上來回奔跑的摩擦力，這邊讓我讚嘆一下實木地板的觸踏感，真的是其他地板達不到的質地啊！

完全沒有隔間的家

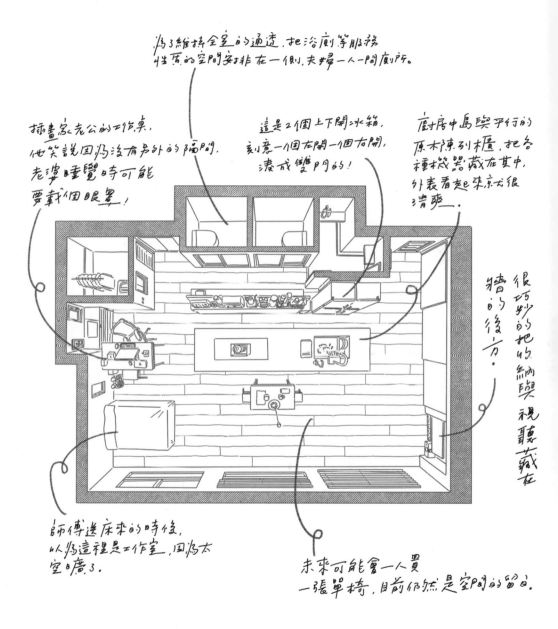

為了維持全室的通透,把浴廁等服務
性質的空間安排在一側,夫婦一人一間廁所。

插畫家老公的工作桌,
他笑說因為沒有另外的隔間,
老婆睡覺時可能
要戴個眼罩!

這是2個上下開冰箱,
刻意一個左開一個右開,
湊成雙門的!

廚房中島與平行的
原木陳列櫃,把各
種機器藏在其中,
外表看起來就很
清爽。

很巧妙的地收
納與視聽藏在
牆的後方。

師傅送床來的時候,
以為這裡是工作室,因為太
空曠了。

未來可能會一人買
一張單椅,目前仍然是空間的留白。

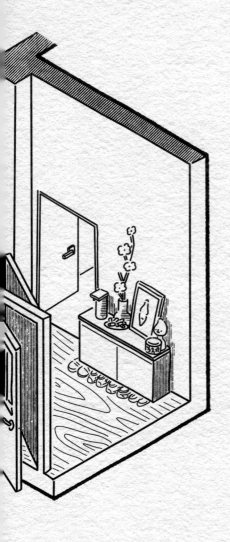

20

為了光線留白的家

這個客廳有一條隱形的線，所有的陳列都是控制在這條線以下

house of

HALF BLANK

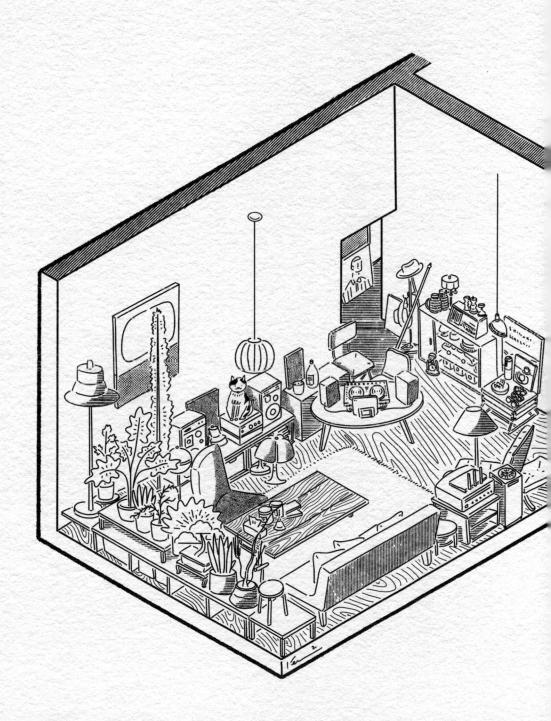

設計師方序中以及他的貓好ㄦ

跟所有人一樣，我是先成為設計師方序中的粉絲（笑），我覺得好八真的跟方設計師長好像啊。這隻幸福的貓咪，每天早晨都先在畫室那邊曬太陽，下午再漫步到客廳，窩在設計師溫暖的擴大機上睡覺。方設計師笑說有一次擴大機壞了，送修時維修的師傅一把機殼打開，看不見機器內部的零件，而是見到一坨完整塑形為長方形的、好八的毛。

這間位於市中心鬧中取靜的家，原本是方序中學長的攝影工作室，也是當年他們一群朋友聚會暢聊整夜的場所。後來把公寓轉交給設計師之後，曾經是他的住家兼工作室，直到近幾年才恢復成為單一居住機能的家。

他們家的客廳真的好棒啊！採光之好，所以在大面積的窗戶旁放置了大大小小許多的

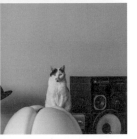
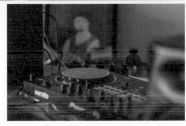

家裡的每張椅子都是好八的寶
座，連音響的擴大機裡都充滿了
他的毛。

盆栽。方設計師說這個客廳有一條隱形的線，
所有的陳列從盆栽櫃子帽子一直到吊燈，都
是控制在這條隱形的線以下，為的就是「留
白」。天氣好的下午，陽光會透過大窗灑在
留白的牆面上，形成無與倫比美麗的光影。
而入夜之後的家則維持一個比較暗的狀態，
燈源都是特別設計過，安排在不會讓眼睛直
視的位置，所有的光都是透過折射，再瀰漫
至整個空間之中。

在參觀完一整圈他的家，我問方設計師，
他的咖啡廳「小島裡」算不算自家的延伸，

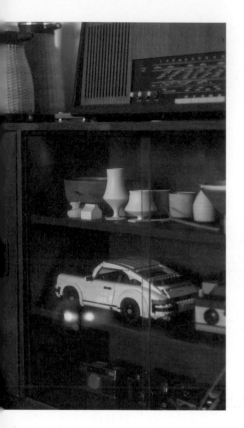

他想了想，慢慢地回「應該算是」。畢竟有一大部分的收藏都放到店裡，但因爲兩個空間的陳列風格不同，所以還是保有「從店裡回到家」這樣下班了的感受。

採訪快結束前，好八跑來我旁邊叫了幾聲，暗示我幫他按摩按摩。我以爲原本他就是這樣比較親人的貓，但方設計師說應該是好八最近年紀大了個性有所改變，以前不會這樣子主動的，現在則是會自己跑去找人按摩。果然年紀到了，「按摩」這件事還是比其他個性什麼的還重要啊！

下午都會有一段時間,
陽光會把植物的影子打在
這片的牆上.

所有的燈光設計.也都以
"不直視"來陳列.讓眼睛不會
直接的看到光源..

為了留白,所有的家具、
燈、都保持在一個
隱形的線以下.

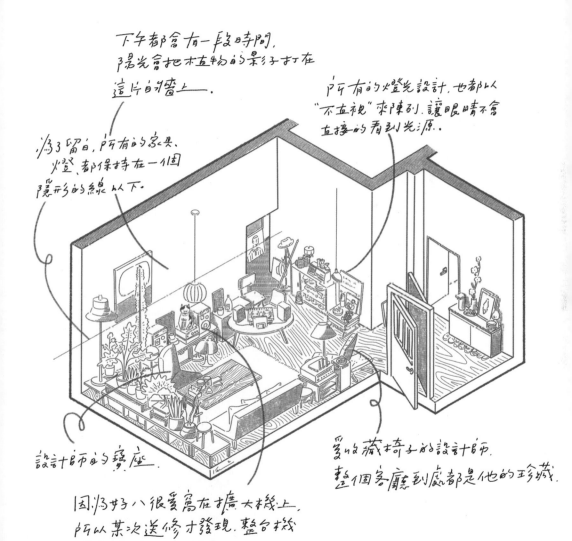

設計師的寶座.

愛收藏椅子的設計師.
整個客廳到處都是他的珍藏.

因為好八很愛窩在擴大機上.
所以某次送修才發現.整台機
器裡都是好八的毛.

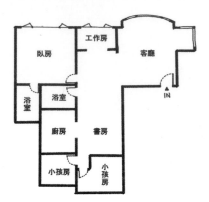

21

一日一日
逐漸完整的家

自由調整家裡的樣子，
慢慢堆積生活的痕跡。

house of
EVOLUTION

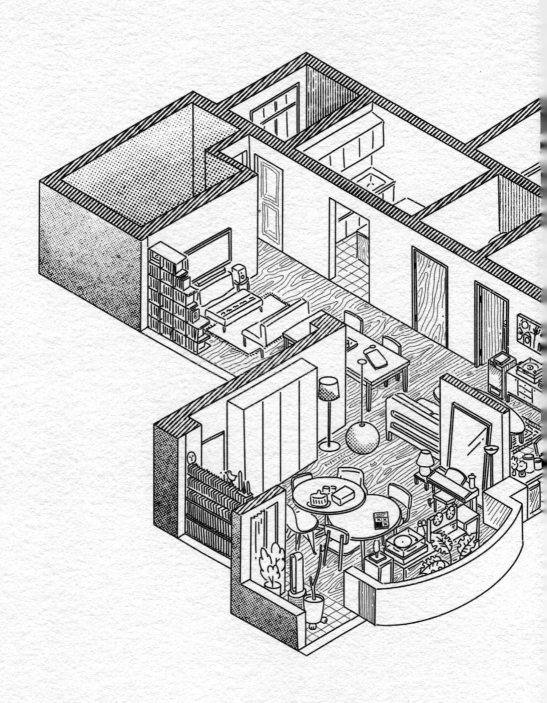

我很喜歡 Instagram 上，
EO 總編 Eric 及副總編 Miffy

#夫妻的無聊自拍

從我小時候就對居家裝潢布置非常有興趣，每個月都在期待媽媽訂的《摩登家庭》或《綠的雜誌》寄來，這多少影響了大學時選擇去唸建築系。建築系之後到工作之間，我自己是常常利用Pinterest 來搜集自己喜歡的家居照片。在那時台灣的第四台也開始播出日本的《全能住宅改造王》節目，這真的是讓我為之瘋狂！這個節目往往被拆成上下兩集播出，而且以前很難查到節目正確的放送時間，所以我從來也沒有完整地看完一間房子，每次都只是看到某間古民宅被拆掉，或某間理髮廳已經改裝完成的片段。

Facebook 之後的時代，大家習慣去 Mobi101 分享新家開箱文，雖然大多數開箱的美房都令人望塵莫及，但很多裝潢發包的眉眉角角都可

以在大家分享的字裡行間蒐集筆記。漸漸的「居住學」再度盛行，各大媒體都有自己介紹風格居家的單元，我怎麼可能會錯過網路媒體Everyday Object，也追蹤 apartment 單元好一陣子，跟著他們起上山下海看房子。不過我從來沒想過，有一天會換成我來繪製 EO 老闆們，Eric 跟 Miffy 的家。

他們家的樣貌，不是一次到位，是花了快要十年的時間一點一滴慢慢地累積。比較大的改變總共有三次，分別為最開始的輕裝修、第二次的客廳陳列改裝，以及最近一次讓滿是植物的陽台一變成為孩子們的工作房。Miffy 說工作上常常去採訪許多人的家，回到家還是多少會思考一下家裡的配置，讓空間調整成最適合那個當下時間點的樣貌。舉個例子，像是門口一進來的客廳，其實在剛搬進來的前幾年都是留白的狀態，是一直到最近幾年才改成目

一日一日逐漸完整的家

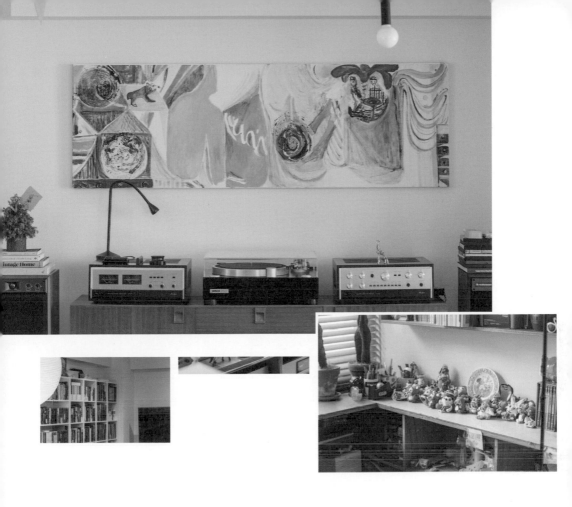

前這樣擁有兩張圓桌、尾端靠窗擺放音響的形式。這樣能夠自由調整家裡的樣子，慢慢堆積生活的痕跡，在我看來就是非常浪漫啊！

每到一個家我都會問家長們，如果要幫家取個名字會是什麼？Eric 想了一下就說「像圖書館的家吧」：因為擁有豐富的藏書，希望來訪的大家都可以自由借閱。我總是對於大家家裡一些枝微末節的小地方非常著迷，他們家讓我著迷的幾處小地方，是藏在入口進來整面唱片牆之間、客廳的音響間、廚房前廊道旁整面的書籍間以及小孩工作區的書桌上，在那些地方穿插著一些小小雕塑，一個耳朵或是女孩跟男孩的小小人偶，一問之下才發現原來那些都是 Miffy 的收藏及創作，而工作區桌上的黏土創作，則是女兒精彩的作品。「真的是一家人啊」我一邊看著一邊在心中默默地讚嘆。採訪當天他們的臥房還靠牆放了一面跟人一樣高的

用 10 年的時間慢慢堆砌出家的樣貌，不禁期待下個或下下個 10 年跟著孩子一起繼續改造的家。

畫布，原來是等暑假時，全家準備要一起創作的作品。

就在我後來快要完稿時，他們家放在窗台的一棵原本只剩軀幹的琴葉榕突然甦醒過來，在短短的一個多月突然冒出茂密的新葉，對於不是綠手指的我來說，這真是比中發票還令人開心而且感到神奇的事呢。

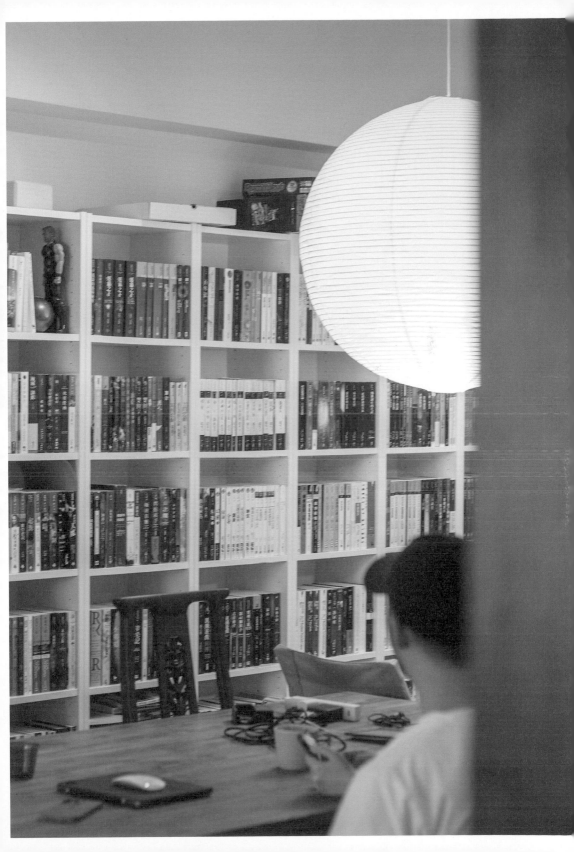

前後級擴大機：Mark Levinson No.38 + Accuphase P-500

喇叭：JBL 4428

唱盤：Denon DP-59L

前後級擴大機：Accuphase C-C-200X + P200X

喇叭: JBL 4318

唱盤：YAMAHA GT-2000

綜合擴大機：SANSUI AU-D907F Extra

喇叭：HARBETH HL COMPACT

唱盤：Technics SL-1210 MK6

串流擴大機：YAMAHA R-N803

喇叭：KEF LS-50

一日一日逐漸完整的家

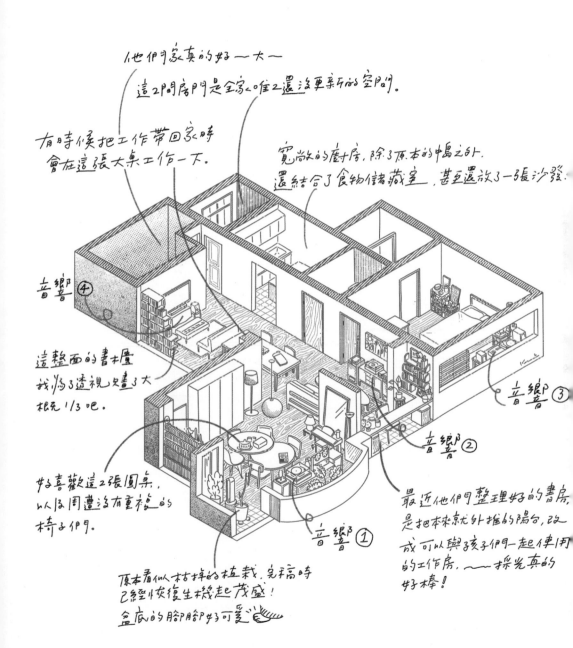

他們家真的好—大—
這2間房門是全家 唯2還沒更新的空間門。

有時候把工作帶回家時
會在這張大桌工作一下。

寬敞的廚房,除了原本的中島之外.
還結合了食物儲藏室,甚至還放了一張沙發.

音響 ④

這整面的書牆
我為了透視只畫了大
概1/3吧。

音響 ③

音響 ②

好喜歡這2張圓桌,
以及周遭沒有重複的
椅子們。

最近他們整理好的書房,
是把本來就外推的陽台,改
成可以與孩子們一起使用
的工作房。——採光真的
好棒!

音響 ①

原本看似枯掉的植栽,完稿時
已經恢復生機起茂盛!
盆底的腳腳部好可愛

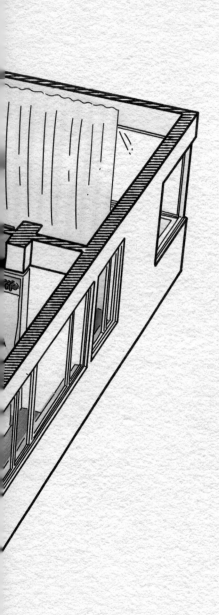

22

買滾一直
在改造中的家

他們家的磚牆，一直保持著
沒有上任何保護漆的原始狀態

house of
BRICKS

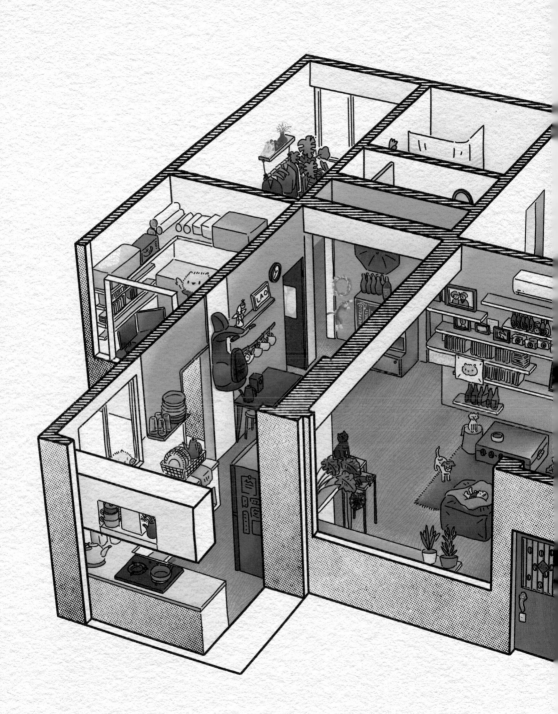

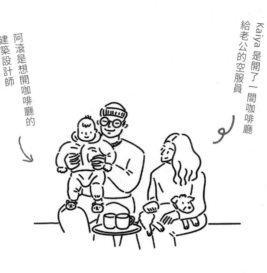

Kaiya 是開了一間咖啡廳
給老公的空服員

阿滾是想開咖啡廳的
建築設計師

Kaiya 的老公是阿滾，所以她都稱她老公爲買滾。然後她們家雖然一開始是 Kaiya 自己找師傅裝修，但後來都是交給做建築的買滾來改造。所以即使我記錄完他們家，現在回去看應該又有許多地方被改造了。

我跟阿滾因爲都是建築系畢業的，然後又有一些共同認識的老師，所以其實採訪時大部分的時間都在聊建築裝修的事情。他們家也是某種動物園的形式，因爲有夫妻倆加上剛滿一歲的兒子三人、五隻貓以及一隻狗。雖然我去他們家只有看到狗及兩隻貓咪（剩下的三隻都躲了起來），但其實也已經覺得家裡很熱鬧了。

一直很嚮往這樣子充滿植物的客廳，但我真的不是個綠手指，再加上每次買了盆栽都會懶得澆水跟照顧，就像是我最近爲新家買了一棵捲葉榕，但才剛買回家不到一週，榕樹就被我

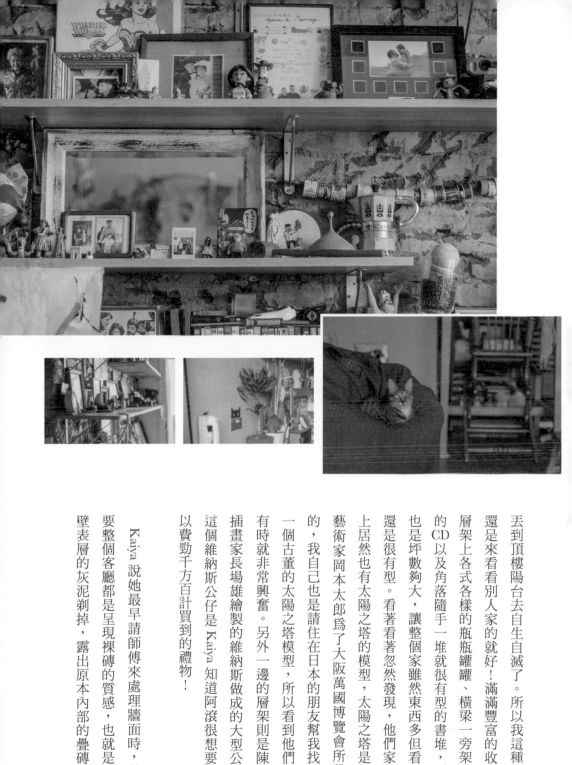

丟到頂樓陽台去自生自滅了。所以我這種懶人還是來看看別人家的就好！滿滿豐富的收藏，層架上各式各樣的瓶瓶罐罐、橫梁一旁架子上的CD以及角落隨手一堆就很有型的書堆，可能也是坪數夠大，讓整個家雖然東西多但看起來還是很有型。看著看著忽然發現，他們家架子上居然也有太陽之塔的模型，太陽之塔是日本藝術家岡本太郎為了大阪萬國博覽會所設計的，我自己也是請住在日本的朋友幫我找到了一個古董的太陽之塔模型，所以看到他們家也有時就非常興奮。另外一邊的層架則是陳列著插畫家長場雄繪製的維納斯做成的大型公仔，這個維納斯公仔是Kaiya知道阿滾很想要，所以費勁千方百計買到的禮物！

Kaiya說她最早請師傅來處理牆面時，就想要整個客廳都是呈現裸磚的質感，也就是把牆壁表層的灰泥剃掉，露出原本內部的疊磚，而

五隻貓一隻狗還有三個人，每天都是這樣子
熱熱鬧鬧地住在充滿一堆植物跟磚牆的家。

且不再做表面任何的處理，連上透明漆也沒有。
她還記得師傅不可置信地問她，確認表面不要
再加上任何處理嗎？他們家的磚牆居然就是一
直保持著沒有上任何保護漆的原始狀態直到現
在，我去探訪時的確他們家裡也沒有什麼粉塵，
真是非常神奇，配上整室的植物也非常合適，
真的像是身處動植物園的一個客廳。

這樣由夫妻接力，自己動手改造的家，邊畫
邊感受到他們全家九口的活力，彷彿置身於
《全能住宅改造王》中介紹的住宅，「なんと
いうことでしょう」！

買滾一直在改造中的家

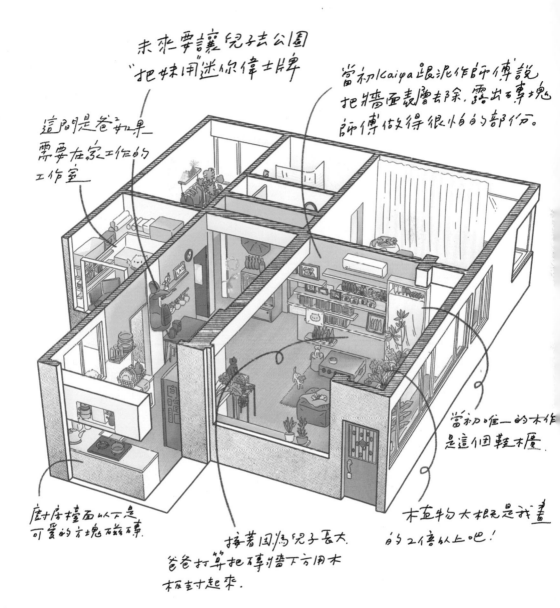

未來要讓兒子去公園
"把妹用"迷你偉士牌

當初Kaiya跟泥作師傅說
把牆面表層去除，露出磚塊
師傅做得很怕的部份。

這間是爸如果
需要在家工作的
工作室

當初唯一的木作
是這個鞋木層

廚房檯面以下是
可愛的方塊磁磚

接著因為兒子長大
爸爸打算把磚牆下方用木
板封起來

木植物大根是我畫
的工位以上吧！

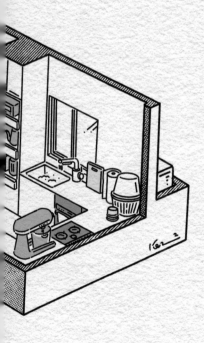

23

貓道是
舊窗花的家

這些元素連接在一起，變成貓咪專屬的動線

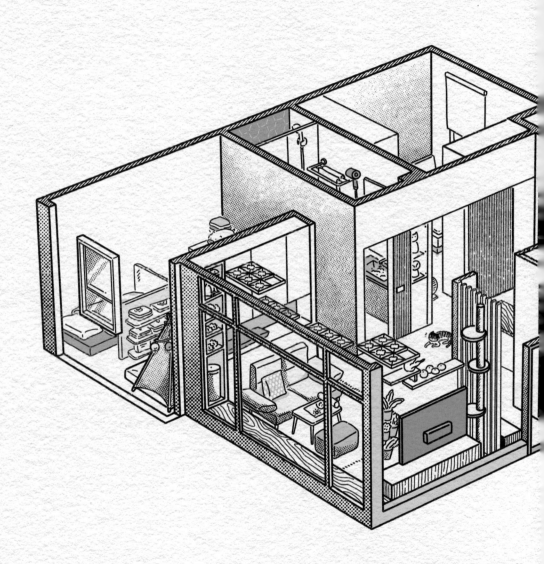

Andrew 跟 Syu 的咖啡廳就是位在士林的玄珠

Andrew 跟 Syu 的咖啡廳，位於士林的巷弄間，是那種舊舊的、像台南的老房子。我原本以為他們家也會是一樣的風格，沒想到他們家雖然也有老件的元素，不過整體的樣貌卻更為俐落且時髦。

他們家第一眼吸引我的是配色：深綠色的電視牆、廚房的磚色烤漆玻璃及木紋跟灰泥材質交錯使用的板材。用色如此的大膽及材質上的跳接，所有元素卻都揉合得剛剛好，呈現一個非常有層次的質感空間。

另外一個吸引我的設計，就是懸吊在客廳，將老舊的鐵窗懸吊起來，上面加上透明壓克

力，搖身一變成為愛貓的通道。貓道連貫牆邊的跳台，沙發上的櫃子挖了一個洞，是貓咪的豪華廁所的入口，這些元素連接在一起變成貓咪專屬的動線。現在大家對於毛小孩的起居空間越來越重視，所以很多的室內設計都會一併設計貓咪的生活起居空間。

Andrew 說，原本主臥房跟小孩房對調了。原來爸媽把比較寬的主臥房讓給了孩子。他們夫妻說反正臥房只是睡覺，重視的是大家一起活動的空間。這也難怪客廳這麼舒適，再加上開放式的廚房，整個起居的空間感受起來就是如此的寬敞。他們家的廚房延伸出來的中島是採用整塊的原木，這裡同時也就是吧檯式的餐桌。

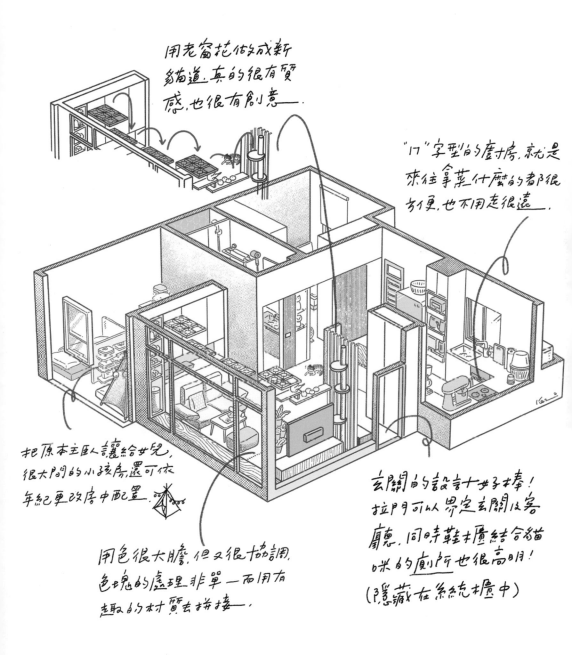

用老窗花做成新
隔道.真的很有質
感.也很有創意——

"ㄇ"字型的廚房,就是
來往拿菜什麼的都很
方便.也不用走很遠——

把原本主臥人讓給女兒,
很大間的小孩房還可依
年紀更改房中配置.

用色很大膽,但又很協調.
色塊的處理非單一而用有
趣取的材質去拼接——

玄關的設計十好棒!
拉門可以界定玄關及客
廳.同時鞋挂櫃結合貓
咪的廁所也很高明!
(隱藏在系統櫃中)

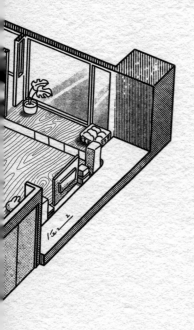

24

灰央魚的家

該考慮的條件都被照顧到，
無論是家長小孩還是兩隻可愛的貓咪

house of
BALANCE

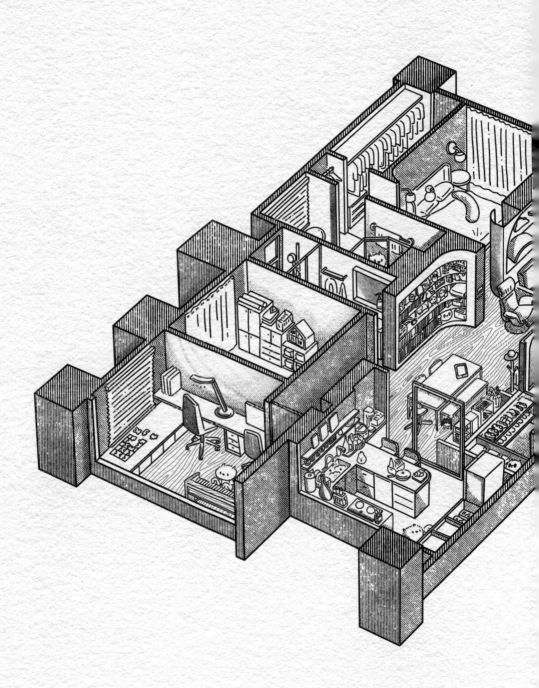

小魚的一家－
媽媽、灰灰、小魚、爸爸、央央

認識小魚的媽媽是剛開始做公共藝術時，當時她還是那間策展公司的職員。後來她好像跑去做珠寶設計還是什麼的，就這樣認識好幾年但都沒有很熟，直到我們都變成了家長之後，忽然覺得魚媽是個非常會挑東西的人！我常常會被她家買的物件給燒到，例如超好看，「擁有建築風格又便宜的尿布台」，或是「好看低飽和度就算落在家裡也不醜的磁力玩具」之類的，平時有選擇障礙的我，只要遇到很信任她品味的人介紹的好物，就會毫不猶豫地購入。

這樣子好品味的人的家到底會長什麼樣子！

所以我從他們家開始動工就一直很期待裝潢好之後的開箱文。雖然不是預售屋，但他們家還算是全新的物件。這個家應該是我這批繪製的家裡面，最用力在裝潢的一間。就跟想像一樣，該考慮的條件都被照顧到，無論是家長小孩還是兩隻可愛的貓咪。一直很羨慕他們家的兩隻毛孩灰灰跟央央，在新家，兩隻毛孩居然有他們自己的景觀房！景觀房還配有專屬的小拱門通往非常可愛的星星、月亮、魟魚造型的原木貓跳台區。

他們的家也把「弧」的元素使用得淋淋盡致。豐富卻又不會過多，默默地在很多地方都導了圓角，真的是很想去每個圓角手都給他摸一下（有導圓角就想摸的強迫症）。畫著畫著，原本以為廚房中島上是晚餐準備要料理的牛肉塊，認真地看了一下，沒想到原來是洗好晾乾的貝殼，要給他們家「寄居蟹」替換用的，真是可愛極了。

灰央魚的家

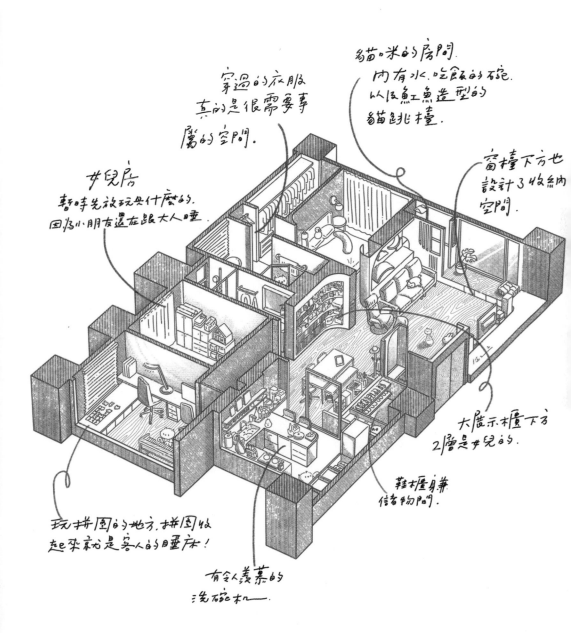

穿過的衣服
真的是很需要專
屬的空間.

貓咪米的房間.
內有水. 吃飯的碗.
以及魚工魚造型的
貓跳挑臺.

窗臺下方也
設計了收納
空間.

女兒房
暫時先放玩具什麼的.
因為小朋友還在跟大人睡.

大展示櫃下方
2層是女兒的.

鞋櫃身兼
信者物間.

玩拼圖的地方. 拼圖收
起來就是客人的睡床!

有令人羨慕的
洗碗机——

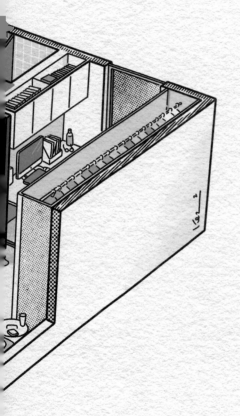

25

大盒子裡有
小盒子的家

水、電、火三種必備機能，
都放置在這個中心盒子中

house of

B O X E S

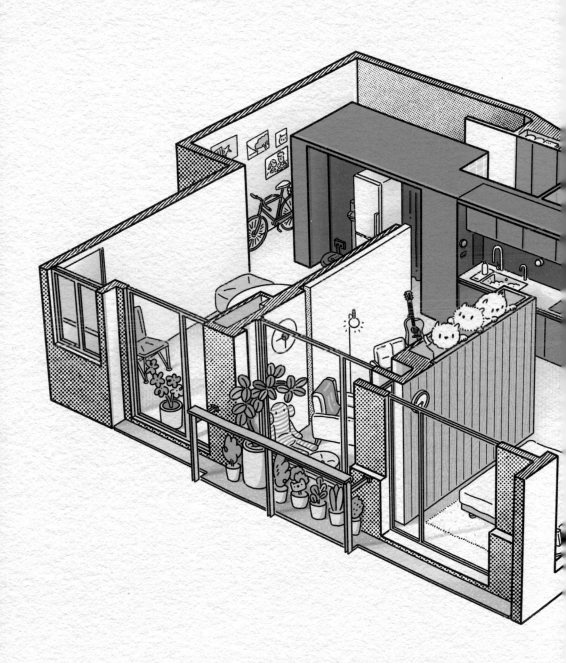

V 是我大學
建築系的同學

W 為了找回生活
開始熱愛騎單車

我跟 V 是大學同學，她老公 W 是我們的學長。然後我跟 W 當了快兩年的室友，就是住在今天畫的這個家。這裡是住 V 小時候的家，而我的床就位於現在客廳電視的位置。以前這間房子靠近大門的前半部白天是 V 媽媽教蝶

古巴特的手工藝教室，牆上掛滿了製作的材料、漆以及學生的作品，晚上則變成我吃飯的餐桌以及工作桌。剩下一半的空間則是浴廁以及我、W 以及另一位室友的房間。據說在我房間住過的學長幾乎都考到建築師執照，我住在那裡時沒有去考建築師真是可惜（笑）。

V 跟我大學時非常好，畢業後也常常會約見面吃飯或喝咖啡，那時會去住在這邊，就是因為 V 聽到我想從淡水搬回市區，就問我要不要

去當她男友的室友。後來 V 跟 W 結婚後就搬回來住在這邊，幾年前也重新裝潢了。

W 從我最初認識時就是一位日子過得很低調卻時髦的人，當時我的房間還只是大型賣場買的東西組合而成的風格，大潤發買的一面竹席一面花布的睡墊、生活工場買的夾燈、IKEA 的旋轉坐椅，拼拼湊湊的。但 W 的房間就已經是無印良品的床墊寢具、北歐設計師的層架、Mondaine 瑞士國鐵鐘，以及我不知道什麼牌子但很好聞的擴香蠟燭。而且他的房間永遠一塵不染，連一根頭髮都找不到的狀態。我還記得 W 如果工作太累回到家懶得洗澡，也不會躺在床上反而是躺在床旁邊的地板上睡覺，是這樣子愛乾淨的程度。

看過他們家重新裝修後的樣貌，真的是太精彩了！他們在整個公寓的中心設計了一個室中

看著現在的空間，好難想像他們現在看電視的位置，就是我以前睡覺的地方！

室，把水、電、火三種家中會用到的機能都放置在這個中心盒中，其餘起居空間就圍繞著它打轉。每個空間看似一進一進地聯繫在一起，但之間都有整面落地滑門可以把彼此區隔開、劃分成各自的小空間。看似很簡單的動作，卻讓這個只有二十坪左右的公寓搖身變為一個像有四十坪的公寓，甚至還有空間規畫一個小藝廊，展示W得意的攝影作品。

用色跟材質上也是我非常、非常喜歡的元素所構築，冷靜地溫暖著，酷酷的可愛。中心盒子表層是用大面的鐵板，關於這個裝飾在表層的鐵板發生了一件有趣的事，我去採訪時廚房水槽上頭的鐵板消失了，原來是採訪的前一天W看那個鐵板邊角有點翹起來不順眼，就把它拔下來等著要重做一次。W是個對細節很重視而且會實際執行的人啊，如果是我應該就會在意一下然後就算了吧。

大盒子裡有小盒子的家

通往廁所的門，選擇使用
簾子，非常喜歡這種軟性介面！

把水、電、火三元素
整合在一起的中心 BOX，以老屋整修來說，
這的確是很棒的方法。
（因為管線也不用移動太多

W 的專屬藝廊。

現在則是
W 老師幫學生
上設計課的
地方！

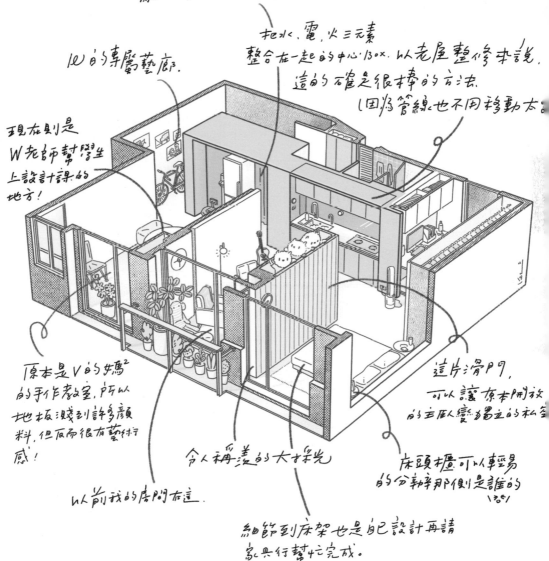

原本是 V 的媽媽
的手作教室，所以
地板濺到許多顏
料，但反而很有藝術
感！

以前我的房間在這。

令人稱羨的大採光

這片滑門，
可以讓原本開放
的主臥變為獨立的私密

床頭櫃可以輕易
的分辨那側是誰的
（笑）

細節到床架也是自己設計再請
家具行幫忙完成。

廚房　浴室

客廳　UP　臥房

IN

26

喜獲新生兒的家

因為老婆很喜歡迪士尼，
所以他們家應該也可以稱為米奇米妮之家

house of

NEW BORN BABY

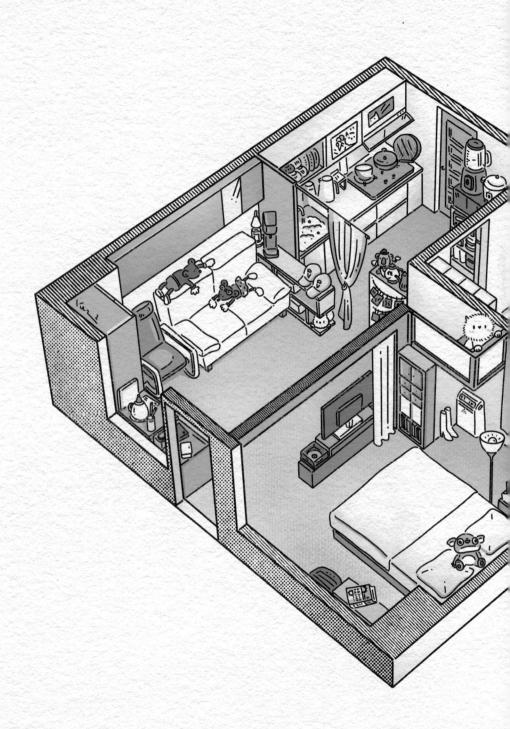

Willson 就是 Double V 那位獨一無二的冰王

Willson 就是那位全台灣最會做冰的男人。

為了剛誕生的兒子，他把家裡的很多配置都改了，不過我這邊記錄的是改變之前的樣貌。因為 Willson 的老婆很喜歡迪士尼，所以他們家應該也可以稱為米奇米妮之家，環顧整層公寓，除了可愛的米奇跟米妮周邊，唯一不是迪士尼的商品，應該就是那兩頂 DoubleV 的週年鴨舌帽吧！

跟 Willson 約採訪的那天，我們去吃了麻辣鍋。

同行的還有咖啡店「室香」的老闆夫婦，以及我的好鄰居咖啡店「Partik」的老闆。這是我隔了四年再次有機會吃到詹記麻辣鍋呢！我已經想像得到再過幾個月，Willson 在（還是一樣好玩又好吃）！當時會約在那的原因之一也是因為離 Willson 老婆的月子中家追著兒子跑的畫面了！

心近，剛喜獲麟兒的他雖然看起來累壞了，但還是能感受到當爸的開心氣氛。Willson 跟建築其實很有緣，他爸爸是建築師，他本身則是學電機的，我覺得這些背景其實都可以在他做的冰裡面閱讀到一些蛛絲馬跡。也因如此，他也對我的透視圖計畫很感興趣，很爽快就答應了讓我繪製他家。

我覺得他們家最有趣的，就是配有兩扇門的廁所，一扇可以通往廚房，另一扇則通往臥房。再加上他們家的臥房跟客廳，是利用簾子來作為輕隔間使用，所以當簾子全數推開時，是可以在整個家中繞圈圈跑步的狀態，屬於很開放式、很有彈性的平面規畫

可愛的照片回憶牆面。

主要都是爸爸在下廚⋯⋯

他們家的廁所有2扇門，再加上寢室的開放空間，可以在他們家繞圈²跑步呢！

全台北最強冰店的店帽!!

全家都是DISNEY相關的收藏

小有的"軟格門"不是用實牆，而是用落地簾，來區格客廳及主臥。

這是上來層的樓梯。

Willson的暢銷巨作。冰品聖經！

27

他們都有強迫症的家

家中的每個角落都像是風格居家雜誌裡會出現的場景

house of

O C D

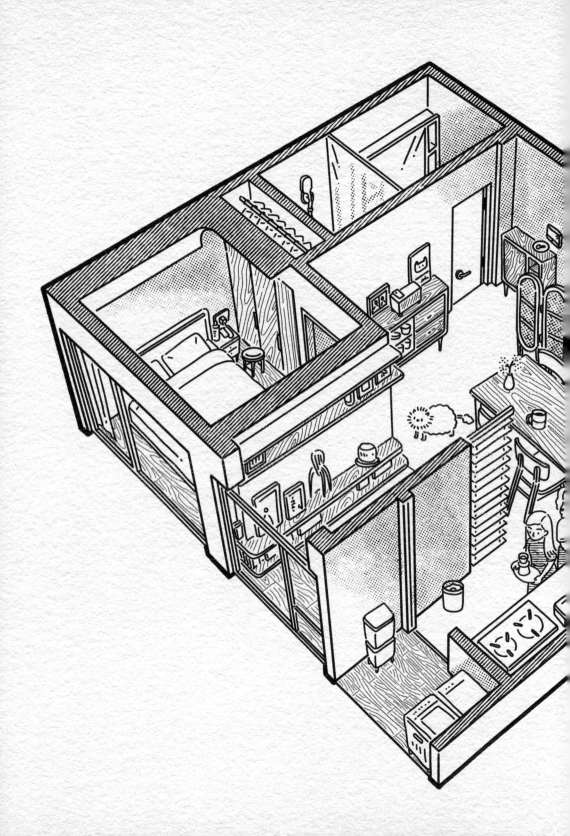

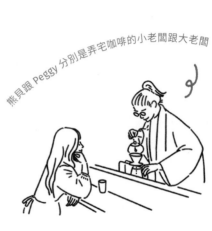

熊貝跟 Peggy 分別是弄宅咖啡的小老闆跟大老闆

第一屆「實構築」建築展的展場是我跟我同學設計的，好感激策展人吳光庭教授給了當時很年輕的我們機會。在製作那個展覽的期間也認識了許多人，熊貝就是當時認識的。

我記得當時熊貝是來我們展場採訪的記者，很活躍的他同時也是很多雜誌專欄的作家。

常常需要跑歐洲採訪，讓他的部落格總是非常多姿多彩，每次看他又去了一個新的地點，我就會在心中幻想「今天如果換成我去做一樣的工作，不知道會是怎樣的情況呢？」類似這樣的念頭萌生時，卻又會想說「可是你很容易睡不好，又容易暈機，應該不能做這樣寰宇奔波的工作」。想到這，就會在心中默默佩服這樣可以到處旅行工作的人。

然後就這樣過了很多年，我開始跑咖啡廳繪製透視圖，有一天發現一間有貓咪的老宅咖啡廳居然是熊貝他老婆 Peggy 開的！隔了

將近五年沒見，當然話匣子一開就停不下來，喝著熊貝用金澤法沖煮著他自己烘的豆子（沒錯他居然現在還很會烘豆），也約好了要去看看他們的新家。

熊貝因為也是建築出身，所以他們家全部都是自己設計，然後發包給工班去做。運氣很好的他們，買到的是原本建築公司老闆預留給自己的物件，不管是臥房還是客廳，都有一大扇看出去整片公園的落地窗景。對於家中無論是細節、顏色以及擺飾都非常要求的他們，光是遠從日本運來的家具就等了快要一年，還有每一道顏色都有些微調整的牆面（油漆師傅應該要瘋了吧），家中的每個角落都像是風格居家雜誌裡會出現的場景，滿滿的細節以及別緻的陳列。再加上夫妻倆都沖得一手好咖啡，去採訪兼作客那天，也等於去了間預約制私人咖啡廳一般的幸福。

他們家很像雜誌裡會出現的家吧，因為夫妻倆都有強迫症啊！隨時隨地家裡都要整齊劃一。

他們家還有一隻可愛的老貓咪 Brandy，慵懶地躺在熊貝的書房工作桌旁，覺得這樣舒服的環境我一定無法好好工作，可能圖畫不到幾筆就會躺到沙發上去了吧。真不知熊貝是怎麼樣能有毅力在這種環境寫出許多的好文章的，應該只是我的自制能力很差吧（笑）。他們的客廳還有個貼心的設計，就是有一盞吊燈位置掛得很貼近沙發，是因為他們客廳用的是投影機，不過 Peggy 喜歡滑手機，所以就出現這盞掛得很低的吊燈，滿足空間「要整個暗又要局部亮」的照明需求。

他們都有強迫症的家

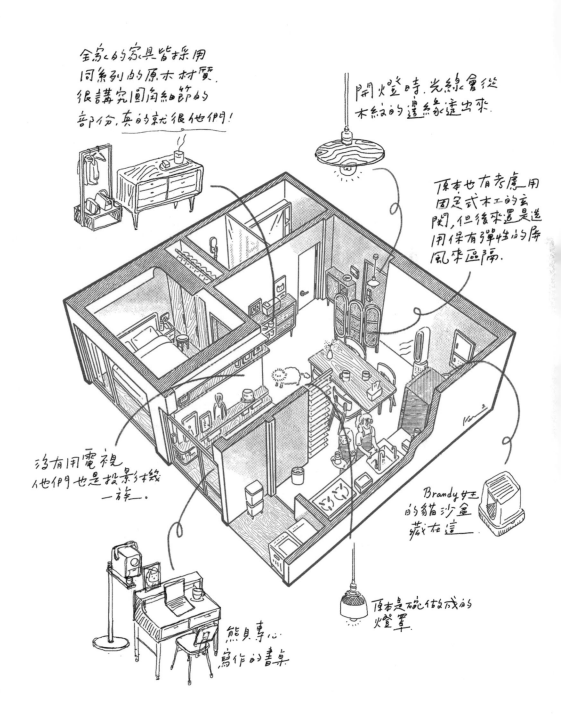

全家的家具皆采用
同系列的原木材質.
很講究圓角細節的
部份.真的就很他們!

開燈時.光線會從
木紋的邊緣透出來.

原本也有考慮用
固定式木工的玄
閣,但後來還是選
用保有彈性的屏
風來區隔.

沒有用電視
他們也是投影機
一族.

Brandy女王
的貓沙盆
藏在這

熊貝專心
寫作的書桌

原本是碗做成的
燈罩

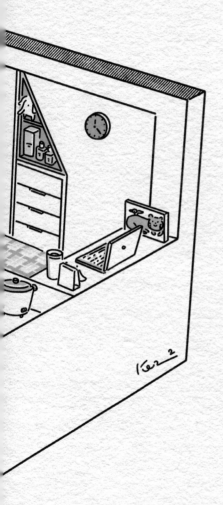

28

揪大家來吃飯的家

小小的小空間塞了一個吧台，
還能神奇地變出許多厲害的料理

house of

PARTY

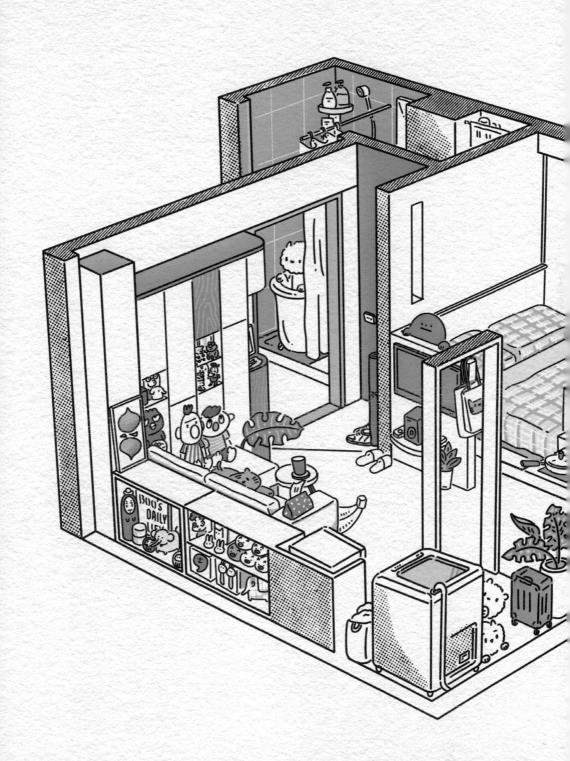

布布是一位插畫家
兼產品開發

如果住在藝廊或布偶的博物館裡面會是什麼樣的感覺？我想布布的家給了答案。一開始會認識這個大男孩，是一次在 2730 咖啡館的展覽開始。漸漸地我從他限時動態中許多的自拍之間，大概可以從他背後拼湊出一間可愛的小套房。藉著這次記錄家的計畫，終於一窺全貌，真的是一間租到賺到的好宅！

布布一直是給我一種很有活力同時又很可靠的感覺，初次見面時就感受到他的熱情，但不是討人厭裝熟的那種。我記得當時他剛結束前一個在高雄的工作來到台北，然後就舉辦了人生第一次的個展。當時他送我的印有黃色大象的包包，到現在都還是我跟糕糕去買菜時常常會背出門的包。

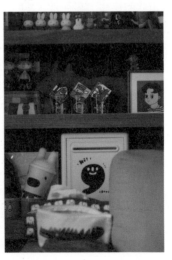

這個家就是當時一到台北就住到了現在，雖然稱之為迷你，但其實該有的都有了，不到 10 坪的小空間甚至還塞了一個吧台，然後神奇的布布都在這吧台變出許多厲害的料理。原本是屋主自己要住的空間，但後來跟另一半同居之後，這個空間就割愛給正在找房的布布，可以說真的時間點剛剛好。常常看布布在這個小公寓裡變出許多不是很簡單的美味料理，原來廚房這麼小也是可以做菜，手藝好加上有心，空間什麼的都不是問題。而且這位大男孩很喜歡下廚，他來台北的其中一個願望，就是可以出

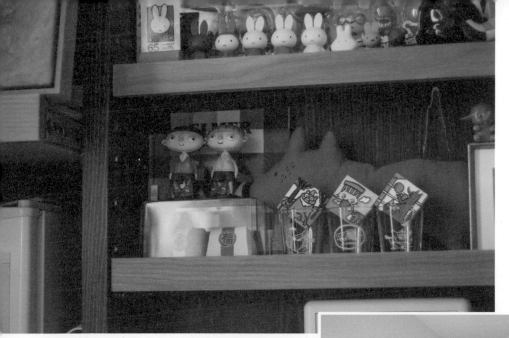

一桌的菜請朋友來吃晚餐，如果真的要換地方租，一定要租廚房更大間的。我大概能懂這種心情，剛搬到目前居住的頂樓工作室時，當時單身的我也是時常做了整桌的甜點，然後邀請各方好友來我家一起午茶。還記得有一年我學電影《美味關係》在我家陽台掛滿燈串，然後請大家各自帶了拿手菜，一起在陽台聚餐。而且我們吃飯時，還吸引了許多對面大樓的住戶觀看，我想他們一定很羨慕吧。

布布把家裡塞了滿滿的公仔玩具跟布偶，都是從學生時期就收藏至今。其中他最喜歡的就是放在沙發上陪伴他許久，芝麻街的 Bert 跟 Ernie 兩隻布偶。另外還有一個一直會出現在他家的就是「青鳥」，布布一直覺得青鳥是會帶來幸福的象徵，所以客廳跟工作區都各自有青鳥的畫作。

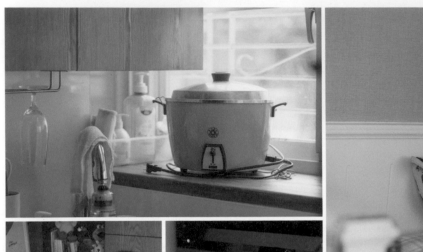

如果想要體驗住在藝廊或玩偶博物館可以跟
布布報名一下，還會附贈超美味餐點喔。

另一個讓我驚訝的，是這個空間居然可以這麼剛好，把雙人床塞進公寓的小隔間裡，再加上「好關係」的質感寢具，讓整個臥房看起來溫馨極了。臥房的尾端，是布布平時愛在這自拍的寶座，座位旁就是一整面的落地鏡。他如果需要很專心工作時，就會坐在這兒而不是窩在沙發。據說坐在這裡就可以認真工作而不會讓他想睡覺，我個人是無法啦，在家不管在哪我都會自動進入修眠跟很懶的狀態，果然自律性太低的我擁有不適合工作的體質呢。

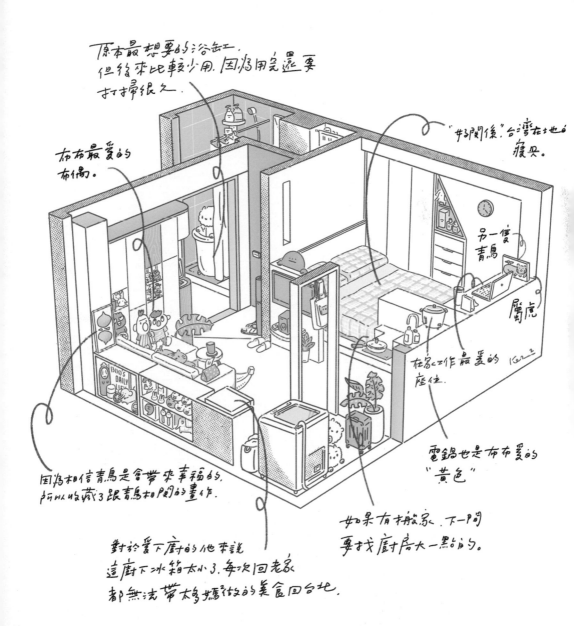

原本最想要的浴缸工.
但後來比較少用.因為用完還要
打掃很久.

布布最愛的
布偶.

"好閒喔"台灣在地也的
寢哭.

另一隻
青鳥

廁所

在家工作最愛的
座位.

Kez·z

因為相信青鳥是會帶來幸福的,
所以收藏了跟青鳥相關的畫作.

電鍋也是布布愛的
"黃色"

對於愛下廚的他來說
這廚下冰箱太小了,每次回老家
都無法帶太多媽媽做的美食回台北.

如果有搬家,下一間
要找廚房大一點的.

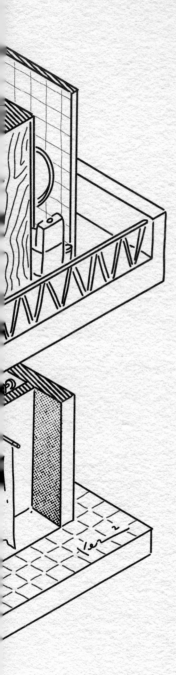

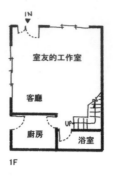

IN

室友的工作室

客廳

廚房

浴室

UP

1F

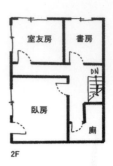

室友房　書房

DN

臥房

廁

2F

29

樹長超大的家

朋友都會對樹的尺寸嘖嘖稱奇，
很像來到巨人國度一樣

house of
GIANT TREES

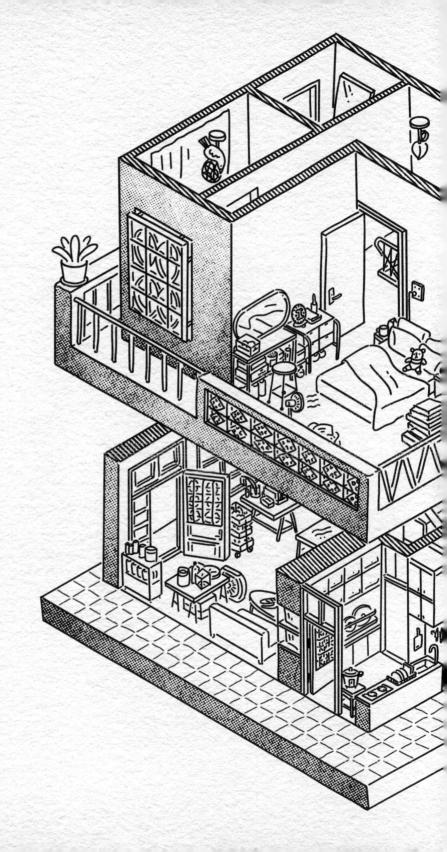

Vien 是我大學同學，
看起來瘦瘦的但是力氣很大

Vein 是我的大學同學，也是我來台北念書後交的第一個好朋友。記得當初申請上淡江建築之後，上去淡建的 bbs 註冊，Vein 是我在裡面第一個認識的「網友」，後來才發現她也是當年申請上的同班同學。個子小小而且很瘦的她是淡大熱舞社的，一身當時很流行的寬大衣著風格，並且頂著一顆超大的爆炸頭。就是她把我這個從新竹來的鄉下人帶去誠品敦南店泡一整晚上，天亮再去 KOHIKAN 吃熱壓三明治早餐，或是帶著我大老遠從淡水坐捷運去 IKEA 敦北店把「充滿設計感的家具、寢具」扛回去讓宿舍換然一新，也可以算是我對於居家時尚的入門老師。

她在一間製作大型公共藝術創作的公司上班，這也是我心目中最理想的職業之一，雖然現實總是跟理想有點差距。她是個很會珍藏東西的人，這次去她家採訪發現她房間裡

樹長超大的家

一樓基本上是藝術家室友的工作室，二樓 Vein 的房間則是充滿了回憶的老物件。

居然還有好多東西是大學宿舍時期保留到現在的擺飾，例如大學時她就入手的 Block Lamp 冰塊燈，或是當年她去英專路擺攤時用的那只手染黃色的真皮箱。相隔這麼多年再見到時，真的是重重地摔入回憶之中。

她家是在郊區斜坡上的一間老房子，而且院子裡的樹都長超巨大的！Vein 說朋友來訪都會對院子裡樹的尺寸嘖嘖稱奇，很像來到巨人國度一樣，無論是門口長得比房子還高的南洋杉、每片葉子都跟窗戶一樣大的龜背芋，以及在院子一角靜靜地長到兩層樓高的琴葉榕，都是搬來他們家後變成這麼大株。現在知道如果以後我家有營養不良的盆栽，可以去哪寄居了。她家院子裡有個大水缸，裡面養了好多隻小魚。Vein 有個會寵物溝通的朋友說，魚的思考都很單純，魚群通常都就是發出「哈哈哈哈哈」的笑聲，所以她每

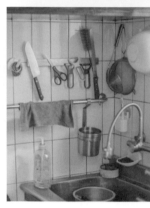

次經過這個水缸就會好像聽到缸裡的魚兒們在哈哈大笑著。這讓我想到了宮崎駿《崖上的波妞》開頭的畫面，我想那個水缸裡的魚兒應該就跟波妞的姐妹一樣在此起彼落地大笑著！頓時又再次覺得宮崎駿真的不管畫什麼，都一定會有某種程度的根據及考究。

兩層樓的老宅，一樓是她室友的工作室，樓上則是她跟室友各自的寢室。那天去的時候室外三十幾度，但室內沒有開冷氣但也不會太熱。舊房子樓板的高度原本就高，讓炎夏的室內更為涼爽。

樹長超大的家

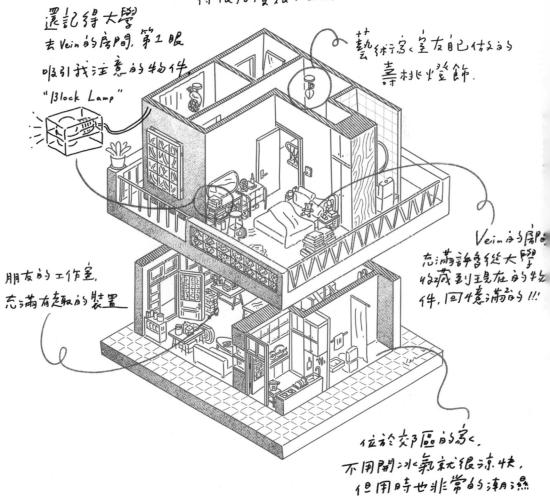

幾乎所有植栽都是
朋友帶來的,然後都長
得很好變很大盆。

還記得大學
去 Vein 的房間, 第1眼
吸引我注意的物件
"Block Lamp"

藝術家<室友自己佈置的>
壽桃燈飾.

朋友的工作室,
充滿有趣取的裝置

Vein的房間
充滿許多從大學
收藏到現在的物
件,同樣滿的!!!

位於郊區的家<
不用開冰<氣就很涼快,
但用時也非常的潮濕

1F

2F

30

嚮往大自然的家

陽台塞滿了植物，而且靠近陽台室內的一隅，滿滿的都是登山裝備

house of

NATURE STYLE

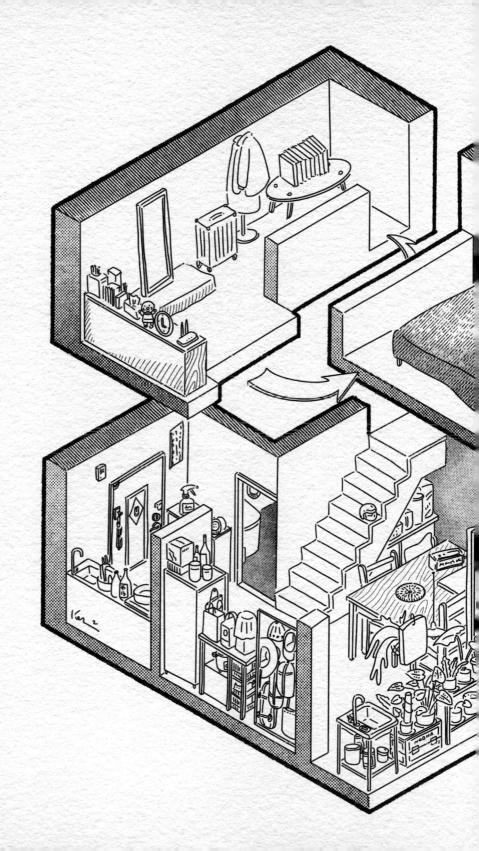

費翔跟他老婆的結婚小圖是我畫的

費翔是一位廚師，今年也剛跟可愛的太太舉辦婚禮。他們家也是兩層樓、小坪數的公寓。陽台塞滿了植物，然且靠近陽台室內的一隅，滿的都是登山的裝備。喜歡大自然的他們，每次放假不是在這座山上，就是在那座山上，我覺得他們好適合住在深山裡，跟有個日本節目《祕境有房好吃驚》裡那些住在山屋裡的夫妻一樣，沒有百貨公司或是便利商店也可以過得很開心的樣子。當然這只是我的想像而已。

對了，雖然費翔做的菜好好吃，但在家好像反而都是他太太在準備餐點，而且他們很注重儀式感，每次我在IG的限時動態看到太太準備的餐點都覺得「這看起來也太好吃了吧」！

的婚禮小卡是我的手繪，我其實不接朋友以外的似顏繪，因為太麻煩了。似顏繪是讓我心生恐懼的產出，舉辦過極少場次似顏繪的我，每次活動前一晚我都會失眠，總是一直擔心被我畫的人會不會覺得不像而且這張圖沒有達到我開出來的價格。因為讓我太過於焦慮，所以乾脆後來都不辦了。當費翔來找我時其實也猶豫了一下，不過我大概知道他們喜歡的風格，所以在充分地溝通之後就開心地畫了他們，甚至還上了色（我的圖不愛上色又是另一個故事了）。還好最後的作品我很滿意，他們好像也很開心的樣子。

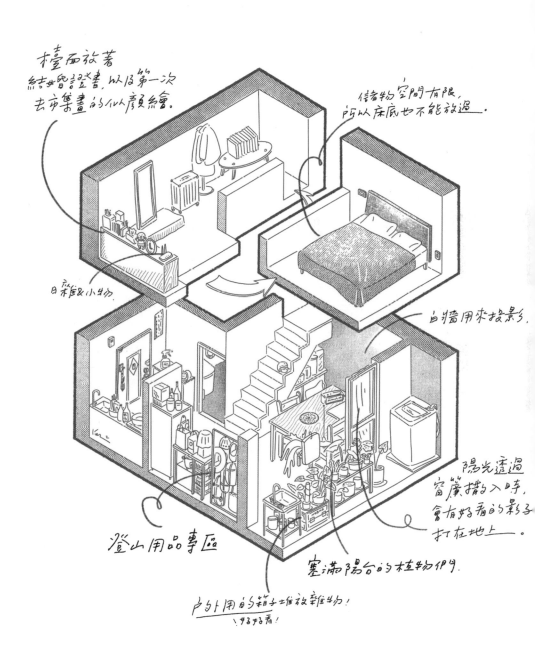

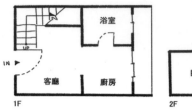

1F

2F

浴室

客廳　廚房

IN ▶

UP

衣帽間

臥房　書房

DN

31

鐵路旁的家

是不是喜愛大自然的人，
都會想著這樣有陽台及小夾層的公寓呢？

house near

THE RAILWAY

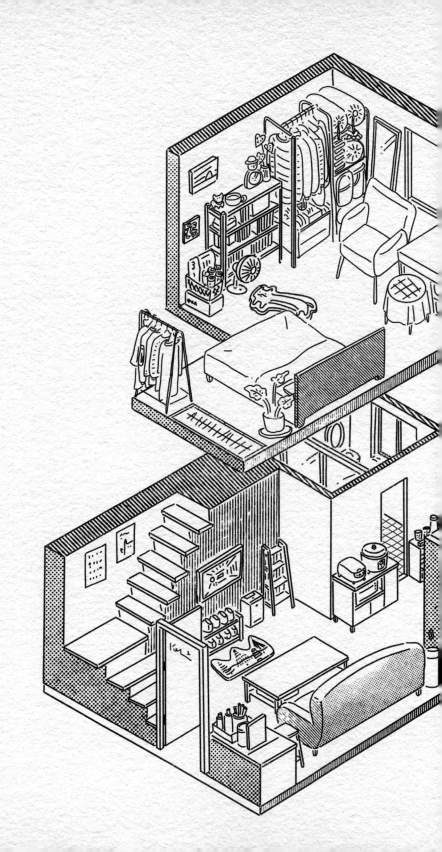

她老公是
墨咖啡的烘豆師

小白是
暗室微光的甜點師

我的學生時期因為不會喝咖啡，所以是一直到 2018 年開始跑咖啡廳才開始認識新竹的店家。第一間跑的就是暗室微光，也是新竹唯一比較熟的店家，回新竹就習慣去暗室外帶一杯。暗室的甜點師小白做的比司吉是我跟糕媽心中的 TOP，每次去只要玻璃櫃裡還有比司吉都會被我帶走。漸漸變熟之後，一次閒聊之下順便跟小白提了想畫他們家的這個念頭。

當時小白剛跟她老公辦完婚禮，百忙之中還是請她拍了家裡的影片給我。收到採訪影片時，第一幕映入眼簾的是可愛的拾五（小白的黑白花色貓咪）在陽台曬太陽，這個在鐵道旁充滿陽光的陽台也是讓她決定要租的主因。還記得在畫他們家之前也剛好畫了另一間夾層公寓，碰巧的是另一對也剛新婚不久，而且一樣是

喜愛往大自然跑的新婚夫婦。這不禁讓我在心中起了「是不是喜愛大自然的人，都會想著這樣有陽台及小夾層的公寓呢！」的念頭！

小白他們家踏入二樓的樓梯口有個收納帆布袋的籃子，裡面整齊地收納了小白蒐藏的帆布袋。這讓我想到其實我也有好多的帆布袋，原來可以這樣收納啊。每次出門時都會因為要挑選帆布袋而陷入選擇障礙的深淵，往往最後浮現腦海中的那個圖案，都會因為找不到而變得有點急躁，我們家是買了一個無印很窄大概只有15公分寬的塑膠抽屜櫃塞在門後來收納帆布袋，無印的塑膠霧霧的表面是無論塞入什麼都會因為半透明霧霧的表面而變得好像很好看，也因如此懶得整理內容胡亂地把東西塞進去，導致最後抽屜內部都很亂（不知道是不是只有我家這樣）。

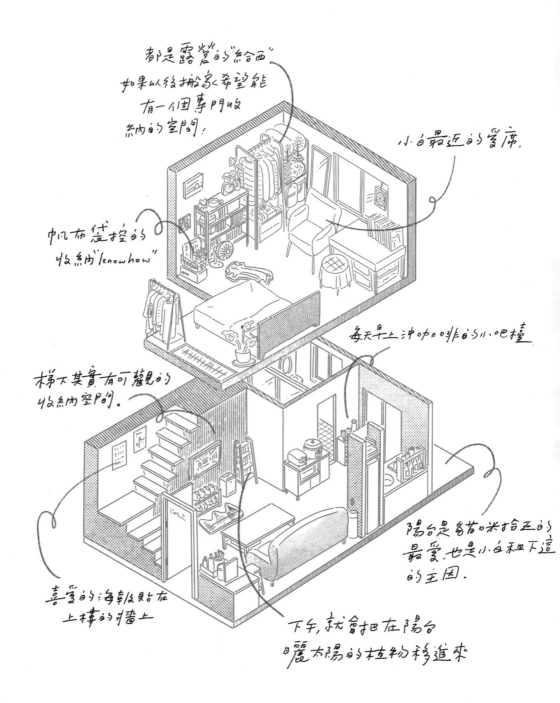

都是露營的"給西"
如果以後搬家希望能
有一個專門收
納的空間.

小白最近的常席.

中凡布袋接控的
收納"knowhow"

每天早上沖咖啡的小吧檯

梯下其實有可蘑見的
收納空間.

陽台是多肉米拾丘的
最愛,也是小白和下這
的主因.

喜愛的海報夜貼在
上樓的牆上

下午,就會把在陽台
日麗太陽的植物移進來

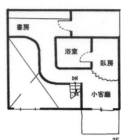

1F

2F

32

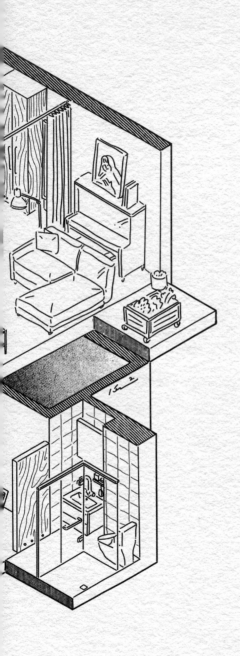

光線與空氣的家

天氣好時把落地門推開，陽台直接
跟室內連接成一個半戶外大露台

house of

A I R

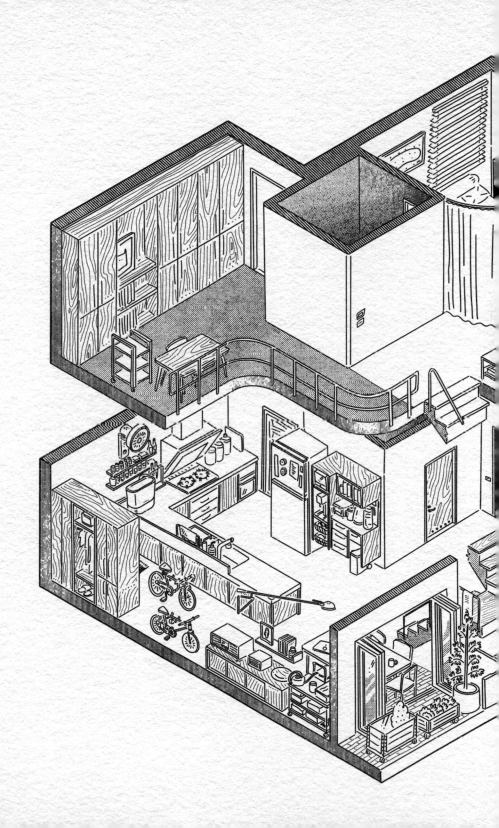

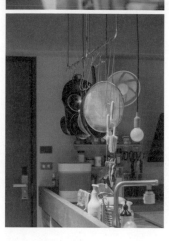

阿凱跟文珊親手打造的家超棒的

他們都是很厲害的建築設計師

我有一位才華洋溢的學弟阿凱，他跟他老婆文珊從西班牙留學回台之後，就回到家鄉屏東定居。阿凱家的家族事業是養殖鰻魚，他們夫婦則是打造了一個新的品牌「洄游鰻」，推出了很有趣的鰻魚滷肉飯以及鰻魚刈包。有一次我在台北吃到這個鰻魚滷肉飯驚為天人，一查才發現原來是阿凱他們做的，再加上他們自己設計的攤位，就是那種遠遠看過去一眼就能認出是建築人打造的，跟別人的都長不一樣。連攤位都要親手打造，怎麼可能放過他們自己的住家。當我得知他們家完工，就默默地去按電鈴了。

由五樓跟六樓合併一起的樓中樓房型，大面的落地門把他們覺得最重要的光線帶進室內，而且因為戶外陽台較淺的關係，他們將陽台的磁磚延伸到室內，這招真的太棒了！天氣好的時候把落地門推開，陽台直接跟室

每天早晨在媽媽彈鋼琴的樂聲中
被喚醒,隨著從落地窗打進來的
陽光迎接美好的每一天。

內連接成一個半戶外的大露台。且因為樓高
也不太有蟲子,真是令人羨慕的一個妙設計。

在西班牙建築研究所都是研究材料的兩人,
對於家中各種材料的運用也是研究邊瞠
目結舌。廚房正上方的樓板被移除,置換成
沖孔板,為的就是讓空氣對流更有效,而且
就我看來甚至讓空間感更為穿透,完全消彌
漆成黑色樓板的壓迫感了。系統櫥櫃則選用
不鏽鋼跟原木夾板的組合,再搭配原本沒有
上面漆的灰牆,整個家呈現的就是各種材料
最原始的樣貌,感覺所有的材料都可以自由
呼吸。

二樓的主臥也是把牆面拆除,把原本兩房
合併成一個半開放的大房,只有在床的周圍
用布幔界定出軟性的私空間。甚至,他們利
用了挑空的牆面,從二樓夾層投影過去就變

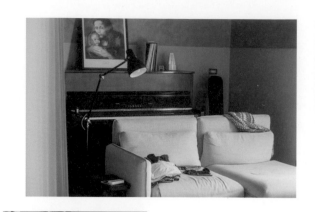

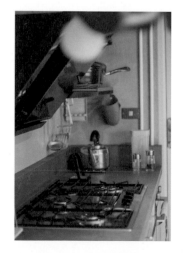

成夜間限定的家庭電影院。由於他們家的樓
梯是用比較簡單的單純樓梯板加上纖細鐵件
構成的扶手，不禁讓我好奇地問剛生完小孩
的他們，會不會有什麼好看的防護對策？像
我就妥協買了粉紅色韓國製的塑膠防護圍籬
綁在我們家樓梯欄杆之間，實在是有夠突兀
的。所以我很期待他們家能不能夠設計出又
好看又安全的防護裝置。

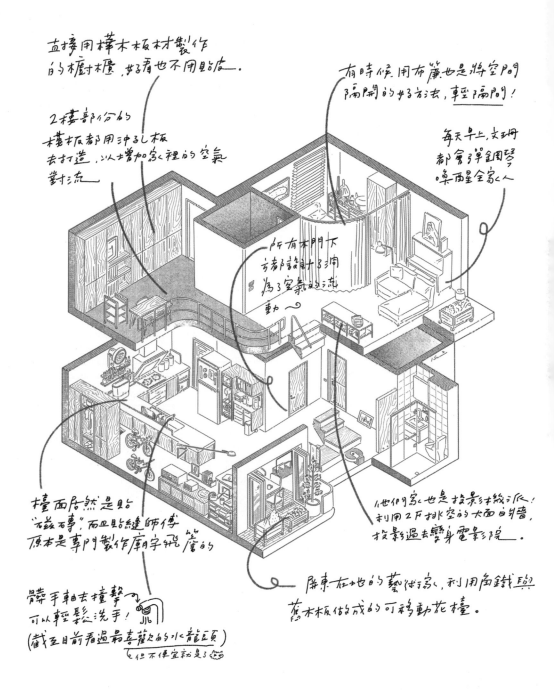

直接用樺木板材製作的櫥櫃，好看也不用貼皮。

2樓部份的樓板都用沖孔L板去打造，以增加家裡的空氣對流

有時候用布簾也是將空間隔開的好方法，輕隔間！

每天早上，尖珊都會彈鋼琴喚醒全家人

所有木門下方都設計孔洞，為了空氣的流動～

檯面居然是貼"碳石磚"，而且貼磚師傅原本是專門製作廟宇飛簷的

他們家也是投影光線派！利用2F挑空的大面白牆，投影過去變身電影院。

撬手軸去撞擊可以輕鬆洗手！（截至目前看過最喜歡的水龍頭）它什不便宜就是了

屏東在地的藝術家，利用角鐵與舊木板做成的可移動花檯。

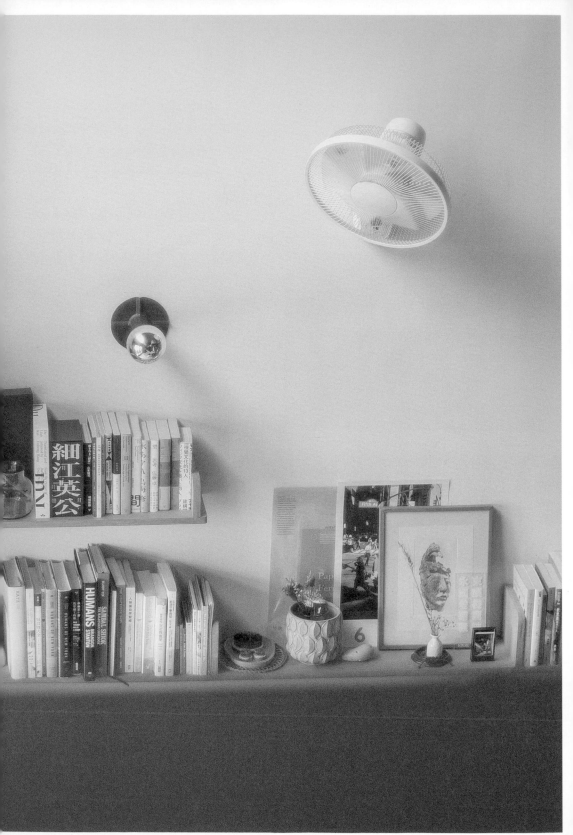

浴室　　　臥房

衣物間

浴室　　　工作室

廚房

客廳

33

香氣與音樂
交織的家

客廳除了沙發就是黑膠唱盤，
以及一櫃一櫃的黑膠唱片

house of
SCENT

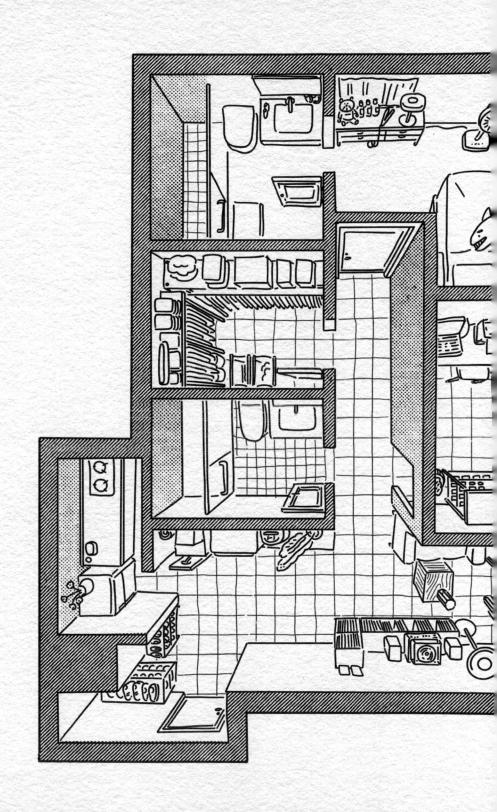

育達跟怡平的咖啡廳是 Oasis 綠洲咖啡

我也是看著育達跟怡平從戀愛到結婚啊（大叔不知道在感動什麼），育達老闆是 Oasis 綠洲咖啡的老闆，我跟達老闆也算是有個小故事。原本綠洲咖啡剛開幕時，也是我跑店畫透視咖啡廳最勤的一段時間。當然，常搶第一的我也就第一時間拜訪了綠洲。但我第一次去綠洲咖啡時真的人太多，而且當時很多地方仍未完工，所以妄下定論是個我不喜歡的空間。

後來證實有些空間的好，真的不是只有短短一下子就能感受到的，需要多去幾次，慢慢地體驗不同時段，才能定論是不是自己的喜好。說這麼多，其實就是後來我才漸漸愛上綠洲，見證了二店的誕生，三店也在籌備了。明明知道他們很忙，卻也是跟他們約好了有空時去拜訪新居。

一推開達老闆他們家的門，就是滿滿清爽的

香氣與音樂交織的家

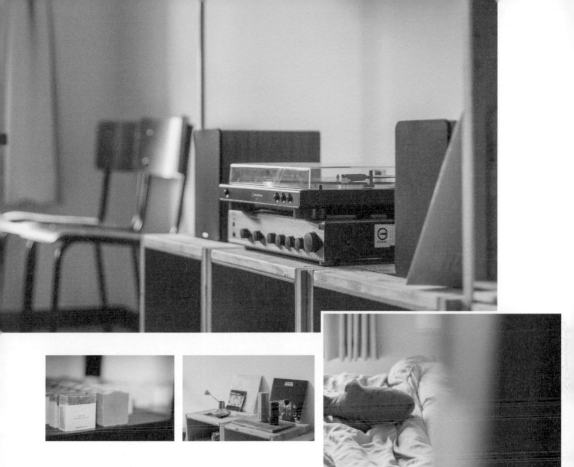

香皂味！這麼說好像有點誇張，但他們家就好像整個浸在泡泡裡一般那種程度的香味。原來怡平的媽媽親手做的手工皂，交給女兒來負責販售，所以工作室就設在家裡客房的位置。經過怡平的設計以及包裝，讓原本就用天然植物油及礦物粉製成的手工皂，搖身一變成為很有氣質的品牌 Marguerite Island，有興趣可以去網站查查。

滿滿的光線從大窗打在餐桌，剩下一點溜下來落在地板。搭配他們剛從花市買回來，黃色的花朵插在桌上的花瓶，以及奶油色以及撞色藍的蘑菇燈，整個家雖然沒有過多的裝潢卻有異常地被包覆的療癒感覺，可能也跟他們夫婦給我的感覺一樣，充滿著光。

達老闆家沒有電視，卻有很多把吉他、鍵盤以及音箱。放假時夫妻倆的興趣就是玩音樂，

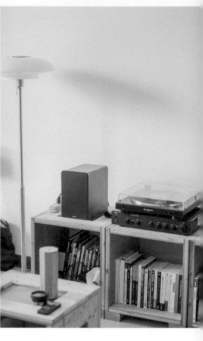

整個家裡除了樂器就是香皂，還有咖啡！

所以家裡很多空間都給了樂器們，客廳除了沙發就是黑膠唱盤以及一櫃一櫃的黑膠唱片，說是音樂之家也不為過。

採訪完，達老闆現場沖了咖啡給我喝，現在回想起來，這杯手沖也是非常珍貴啊！

＊ 育達老闆在 2023WCE 世界盃沖煮大賽台灣選拔賽拿到第二名。

香氣與音樂交織的家

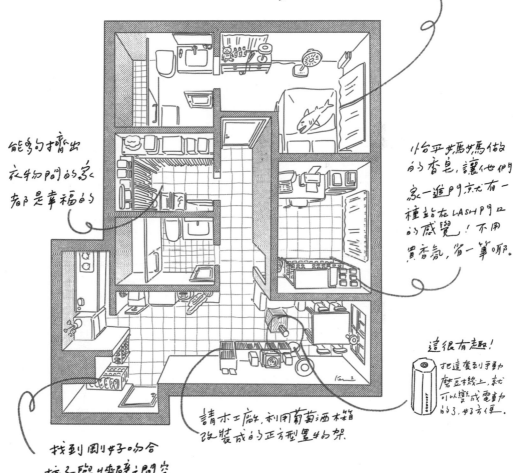

IKEA最紅的鯊魚，是某一年達老板的生日禮物。

能夠的擠出衣物間的家都是幸福的

怡平媽媽做的香皂，讓他們家一進門就有一種站在LASH門口的感覺！不用買香氛，省一筆哪。

這很有趣！把這套到手動磨豆卡機上，就可以變成電動的了。好方便。

請木工廠，利用葡萄酒木箱改裝成的正方型置物架。

找到剛好吻合柱子與牆壁之間空隙的鞋架，很厲害。

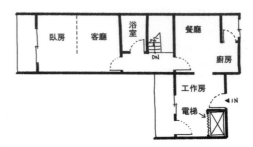

臥房　客廳　浴室　餐廳　廚房

工作房

電梯　◄IN

34

有貨梯的家

以家具區分空間，直接也很有機；
回家，就是卸下面具好好地休息

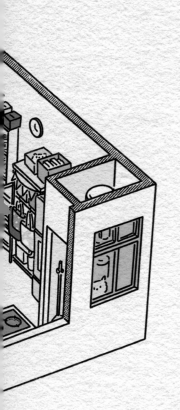

house with

ELEVATOR

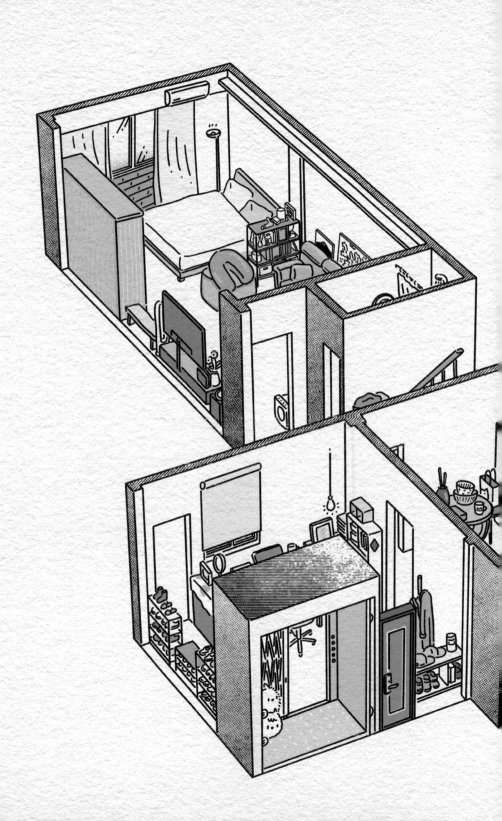

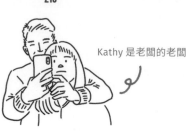

Nate 是孔雀咖啡的老闆　　　　Kathy 是老闆的老闆

Nate 跟 Kathy 的家讓我覺得在玩某種立方陣的闖關遊戲，一個關卡接著另一關卡，非常有層次的空間關係。再加上他們家有個「偵探事務所的電梯」，就是深夜版日劇裡神祕的偵探回到他的事務所後，都會走進一個貨梯，帥氣地拉上鐵拉門上樓的那個既視感！

他們家沒有過多的裝潢，很單純地過著兩人生活。以家具作為空間區分的方法很直接也有機：回家，就是卸下面具好好地休息。我很喜歡他們家的廚房，尤其是放置餐桌的那個角落陳列著兩座大大的玻璃展示櫃，陳列著旅遊時帶回家的豐富戰利品。細數著這些紀念品，就好像跟著他們一起環遊世界。

另外最讓我引起共鳴的，是那扇酒紅色的大門，記得 1990 年間這個門大量出現在當時的住宅。應該很多人跟我一樣，對於小時候

家門的印象，就是這個綠色或紅色中間嵌著金屬細框的門，吸滿各種 7-11 無嘴貓磁鐵的畫面吧。

我是先在 IG 上追蹤 Nate，他的攝影裡的有一股寧靜的力量，是會讓我陷進去的一種吸引力。Kathy 則是她那一則限時動態，總是誠實而熱熱鬧鬧地敘述著她的人生觀。如此對比的兩人，一靜一動的日常，滿滿的生活感讓我非常喜愛他們夫婦倆。2023 年春季時 Nate 把 Kathy 畫的孔雀插畫設計成店內咖啡豆的包裝袋，這實在是太浪漫了！

Kathy 平時就很喜歡隨意地塗鴉，做成貼紙送給周遭的朋友，糕糕都叫她「貼紙姨姨」。一反平時 Nate 自己設計的經典款幾何圖型豆袋，那次使用插畫來呈現春季的配方，反而讓我覺得非常跳 tone 而且溫暖，真的是豆袋也可以曬恩愛呢！

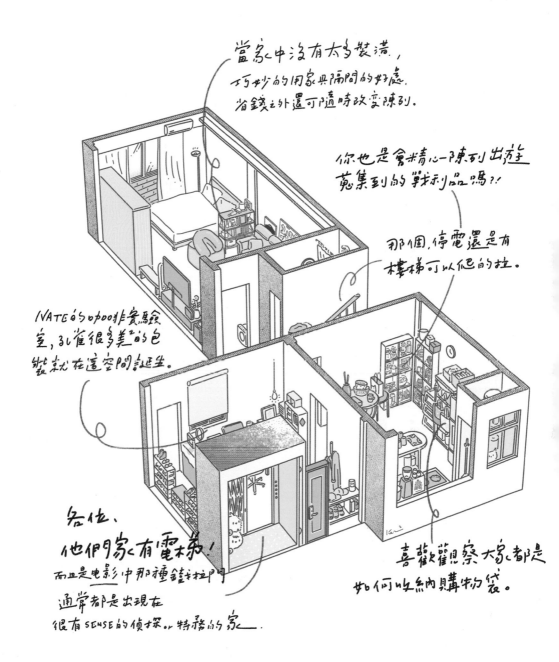

當家中沒有太多裝潢,
巧妙的用家具隔間的好處.
省錢之外還可隨時改變陳列.

你也是會精心一陳列出遊
蒐集到的戰利品嗎?!

那個,停電還是有
樓梯可以爬的拉.

NATE的studio非實驗
室,孔雀很多美的包
裝就在這空間誕生.

各位,
他們家有電梯!
而且是電影中那種鐵捲拉門
通常都是出現在
很有SENSE的偵探or特務的家.

喜歡觀察大家都是
如何收納購物袋.

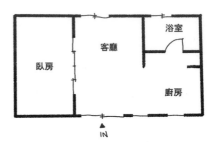

35

兩人一狗的家

跟我們家一樣，他們家也是頂樓，但視野非常的好

house of

MUJI STYLE

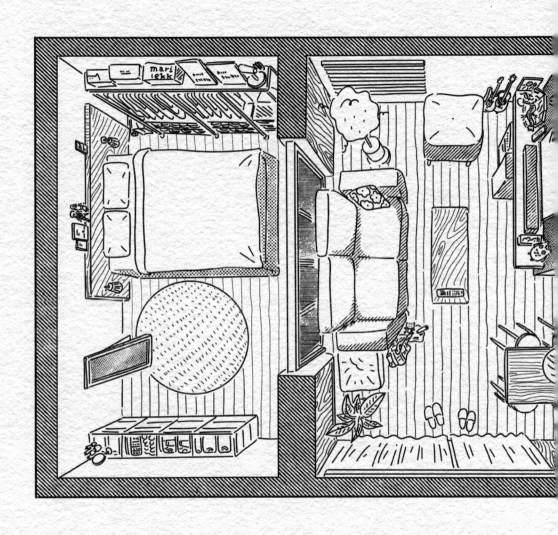

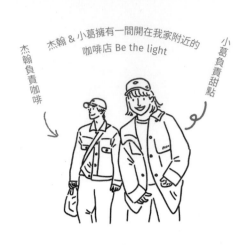

杰翰跟小葛的家原本還是咖啡烘豆工作室時我就去過幾次，因為就在我運動的地方對面，所以每次經過都會往樓上瞄一下，暗自在心中跟他們問好。跟我們家一樣，他們家也是頂樓，但視野非常的好，我記得工作室有個大窗可以看出去，也是喝杯咖啡可以心曠神怡的好空間。他們家有隻很可愛的大白狗Cookie，有時候我在附近停好車要回家時，也會撞見杰翰正在遛狗。

杰翰是個很害羞的咖啡師，跟外向的甜點師小葛剛好是種互補的關係。所以其實剛開始我都只敢跟小葛聊天，印象裡杰翰都會在咖啡端上後就突然消失在吧台，等我回過神只剩下小葛在做甜點，這樣回想起來好像是某種有趣的魔術表演！反正，咖啡好喝甜點好吃就好。

後來他們另外找了別處開了咖啡店，原本的工作室就變回住家。上次去他們店裡喝咖啡聊天時發現，原來我們有個共通點，就是家裡裝潢好時都留有很多插座跟電源，等著有朝一日存夠錢，再把該買的家電添購齊全。現在的裝潢真的好貴，尤其是疫情後的這段期間，我們家剛好也在重新裝修，很多錢都花在整修老房子上，所以原本想買的家電都只好先刪掉。

兩人一狗的家

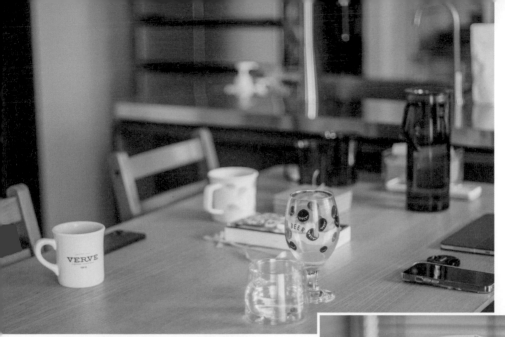

2022 年疫情減緩，小葛就回去日本一整年，繼續她在咖啡店甜點師的工作，這段期間杰翰自己在台灣顧店，很明顯得話變多了，但也有可能是我們後來有比較熟的關係。寫這篇文章的前幾天我照慣例在健身房之後，去店裡找杰翰喝一杯，那天他除了話變多，還不又自主地一直露出笑容，而且當天煮的中深焙濃縮，怎麼可以甜得跟果汁一樣。想也知道「小葛再隔幾天就要回台灣了啦」。

他們家也是屬於漸漸變成想要的樣子的路線，不是一次到位，小葛在日本時也會幫家裡添購電器或是家飾，杰翰在台灣的家裡就常常會收到許多驚喜包裹！當初我們家在施工初期，整個工地一團亂時，我就會看看小葛發的限動安慰自己「以後我們家也會這麼好看吧」，然後就有動力繼續打掃了。

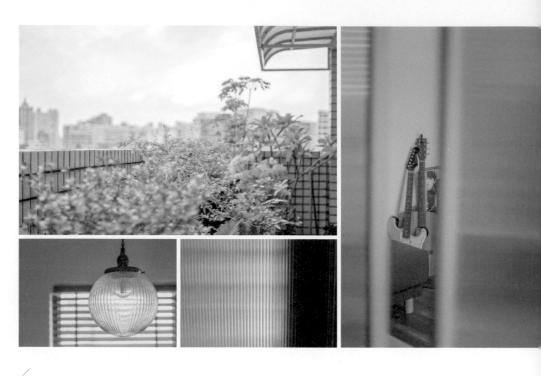

稱他們家爲無印良品之家也不爲過，整個家
都充滿了一時之選的家具器物。

在寫這本書稿的同時，我偶爾也會趁他們快
收店前跑去店裡喝杯咖啡喘口氣，沒想到就被
他們帶去附近一間「休日植物店」一起逛，這
間店真的很好逛欸，老闆也很有耐心地解釋我
問的一堆照料相關問題，最後腦波很弱的我也
入手了一棵很可愛的捲葉榕！家裡有植物真的
會讓心情變好，我從來沒有想過我會在家裡放
置活生生的綠孩子，以前爲了省事都是買塑膠
植栽，但有一天聽了朋友說在家裡放假花會帶
來壞運，遭小人算計，雖然也不知道是不是真
的，反正都聽到有這一說就藉機把髒兮兮的假
花給丟了。

利用長虹玻璃製作的
隔間門, 保有隱私的同時
又保留了光線 .

小葛從日本幫杰翰扛回來的
金龍!

捲葉榕好可愛! 火燒到
我也去買了一棵放家裡

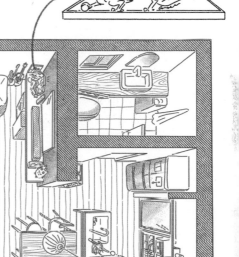

無印的PP箱是衣褲+
收納神物! 我們家也
是如此配置. 最後在箱子上
再放一塊木板就更好用了!

幫電器櫃加門門好明智,
有客人來門一關就好!

雖然有自己的小沙發,
但他們的寶貝的永遠都
坐在杰翰的位置.
　　　　(或床上)

minä perhonen
的時鐘
兔子圖案的絨布

小葛從日本帶回來最得意的物件

超過五十張椅子的家

漸漸地第三間房就堆滿了椅子室友們，

也無法再招收新室友了。

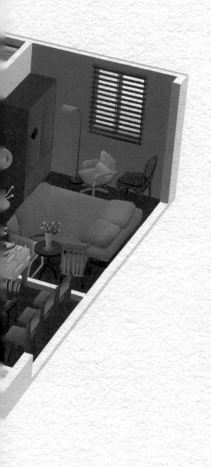

house of
C H A I R S

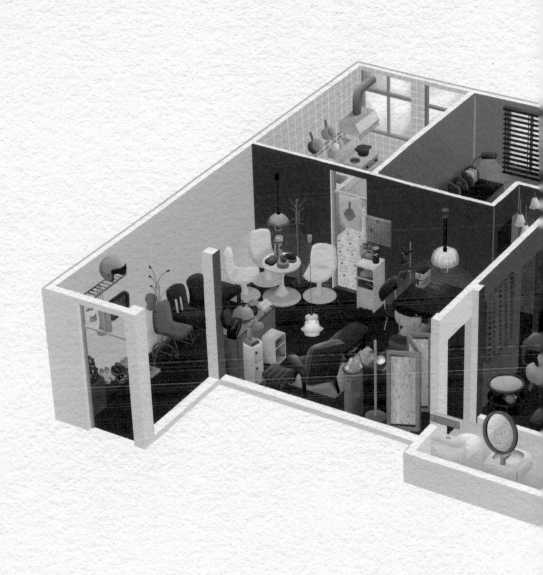

磨子的傑利與小世

椅子都是小世買的

其實我第一次去外雙溪的「磨子」吃麵包時就默默地在想：老闆應該是個很愛買椅子的人！因爲幾次陸續再訪，店裡總是會一直出現新椅子。沒想到這些出現又消失的椅子，其實統統都收藏在他們家。磨子有兩位老闆，愛買椅子的是小世，在一旁很無奈的是傑利。

一跨進小世跟傑利的家，就會突然掉進時光隧道回到太空年代 Space Age。原本以爲小世老闆應該副業是家具商，沒想到這單純只是他的興趣，收藏椅子及太空時代有關的選物。原本他們家有三個房間，兩位老闆各據一間，剩餘的那間原本想再招收一位室友。不過搬進去後，第三個房間還沒招到室友，就開始堆放小世的椅子；後來椅子越堆越多，漸漸地第三間房就堆滿了椅子室友們，也無法再招收新室友了。

一跨進小世與傑利的家，就會突
然掉進時光隧道，回到太空年代
Space Age。

他們家中的陳列幾乎都是小世的蒐藏，唯
獨除了客廳的一張真皮單椅是傑利指定要買
的，剩下所有的物件對小世來說都是「在看
到物件的當下已經預見它在家裡的位置」不
買回家就會全身不對勁的狀態。至於傑利指
定要買的那張椅子，是她下班要窩在上面追
劇或看書的指定專用席，且這張看似平凡美
麗的椅子其實還可以輕易摺疊收納，「我對
於機能性也很重視呢」傑利補充。

從整個家的陳列可以看出來，小世是非常
重視整體空間氣氛的人；而且在他們家聊天
的過程中，發現我跟小世都是家裡會有「幾
盞燈是一直開著的」。我老婆也曾經問我過
一樣的問題，就是「為什麼我都不關燈？這
樣會不會浪費電？」之類的疑問。這是一種
很特殊的感受吧！對我來說，就是為了隨時
回到家，都是呈現著自己心中最理想的明暗

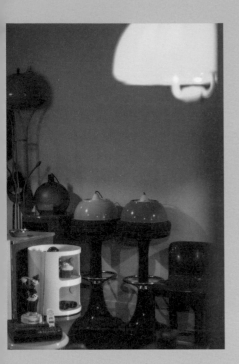

狀態，無論是氣氛、情調或者其實只是單純
的一種感受上的滿足。小世老闆則另外補充，
亮著的燈也可以視為材質的一個部分，就像
是某一面牆需要漆成某種特殊色，或有些人
想要把整面牆貼大理石是一樣的道理。

說到色調，小世的空間是屬於暗色調，傑
利的房間則完全相反就是要明亮！所以站在
兩人房間中的走廊，剛好一黑一白的對比。

那天傑利還笑著說，她常常要回房之前看到
小世的臥房，就會在心中讚嘆「好美喔！」

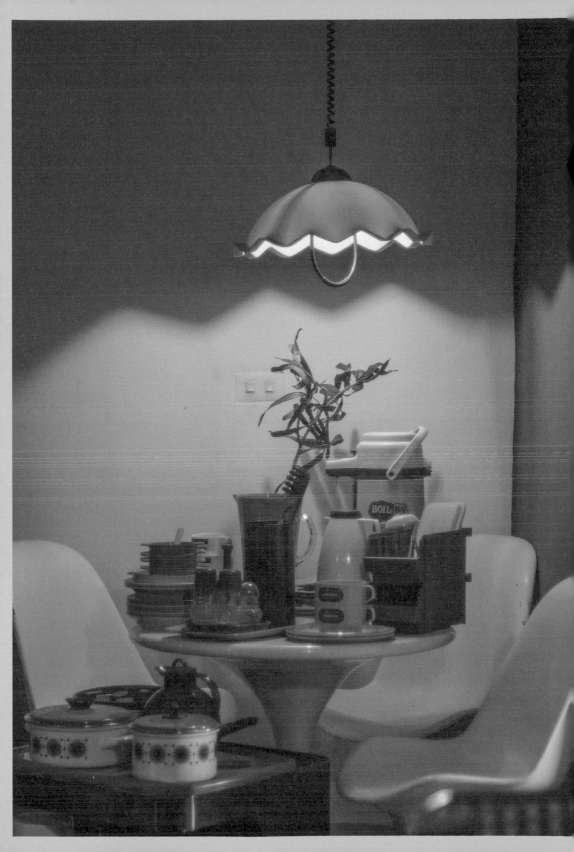

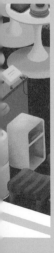

但讚嘆完還是回自己的房間窩著。可以說他們家除了廚房跟傑利的房間之外，都是那個特殊的低飽和藍色，襯托多彩的家具們。除了椅子，在他們家第二多的收藏應該就是燈具了。吊燈、落地燈、吸頂燈、餐桌燈、小夜燈，琳瑯滿目地穿插在眾多的椅子間。小世笑說如果裝潢當時在天花板有加設燈具軌道，現在一定會掛滿各式各樣的燈具，從椅子的家進化成椅子跟燈具的家。

那天他們請我喝的紅茶好好喝啊！果然他們家的紅茶也是不馬虎，就跟店裡的飲料一樣好喝。

當初會決定租這,
也有固為這十房地格太差.

還是會使用的
古董咖啡机.

不會閉的火塗
②

每天回家,
到處打掃是小世的
習慣.也是樂趣.

唯一屬於傑利的
可折疊單椅.

不會閉的
火塗①

原本要找室友的
房間,沒想到最後堆滿
小世的木奇子.

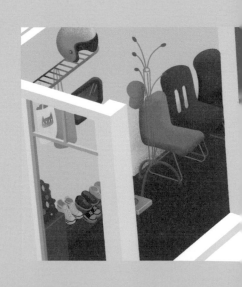

車子內的家

每到週末快要來臨，就會想著要開著車去哪走走。車在哪裡，家就在哪裡。

house of
TRAVEL

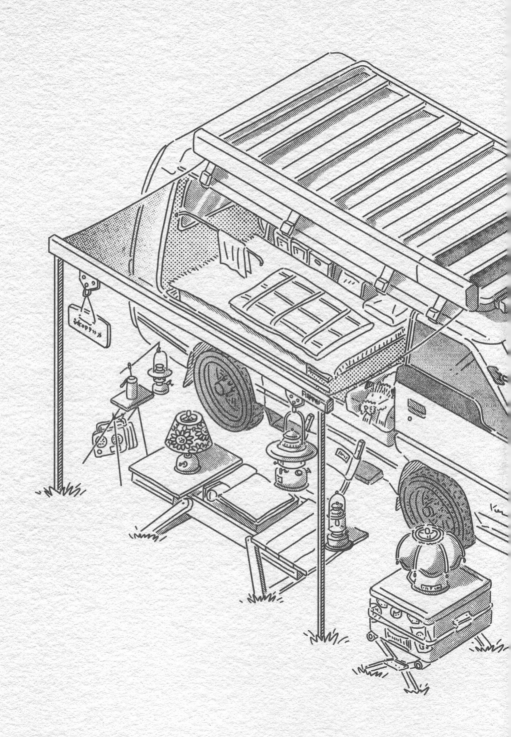

還記得那間「好多眼睛的家」（P000）嗎？

除了在家裡收藏了五百多隻的玩偶之外，其實 Ben 跟 Tina 還有一間可以移動的家，是一台跟著他們上山下海的綠視界（MITSUBISHI DELICA L300 STAR WAGON），想露營的時候就開著車直接出發，不用額外準備帳篷，車子本身就是他們移動的家。

其實 Ben 跟 Tina 他們實際在家大概只有週間的晚上，週末大多都在這台車上度過。週五的晚上 Ben 就會揪志同道合的衝浪友開車出發到想衝浪的地點過夜。漸漸地這群朋友人數越來越多，露營車也一直在增加，大概從 2020 年初開始一直持續到現在，一般來說大概會有 6 到 8 台車一起出發，最多的時候可以揪到 10 到 15 台。從愛逐浪的單身男子到結婚生子，車露的家族成員也越來越多。

看起來不過就只是一台得利卡，但實際上卻花了兩人許多心思。車頂加裝了堅固的置放平台，並在平台側邊安裝了車邊帳。車窗可以在停車後裝上百葉窗增加車內空氣對流。車廂內部主要是兩人的睡床、床側則是收納架以及一些露營時會用到的器具，床頭則擺放著 ㄈㄈ 的睡床。他們很喜歡油燈，去露營時總是會在帳上掛個兩盞、桌上兩盞、側邊再懸掛一盞，營造氣氛的同時也是為了照明以及冬天的保暖功能。他們最近都會帶著這五盞燈，大家可以在透視圖看得很清楚。我問說這麼多盞燈不會很誇張嗎？Ben 笑說他們已經很保守了。

我覺得這已經不單只是露營的活動，而是另一種生活的型態。每到週末快要來臨，就會想著要開著車去哪走走，這應該就像嗑藥一般的讓人上癮，車在哪裡，家就在哪裡。

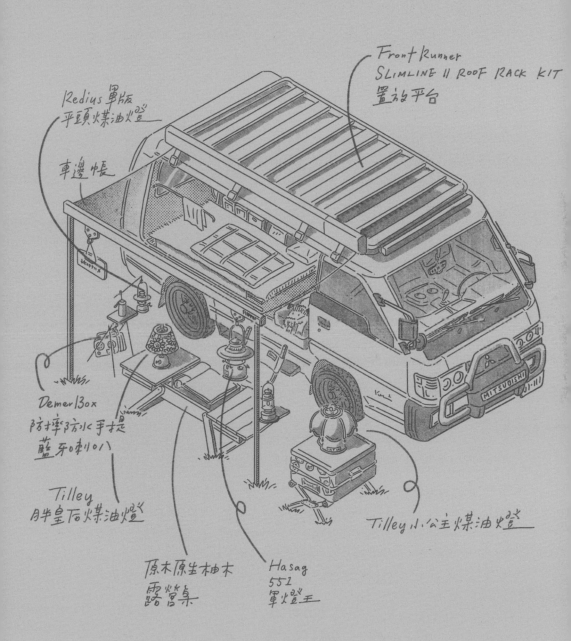

Front Runner
SLIMLINE II ROOF RACK KIT
置放平台

Redius 軍版
平頭煤油燈

車邊帳

Demer Box
防摔防水手提
藍牙喇叭

Tilley
月牙皇后煤油燈

Tilley 小公主煤油燈

原木原生柚木
露營桌

Hasag
551
軍燈王

透視我的宿舍

從大學時代開始，
我就是在房間內用投影機追劇的先驅

house of
SCHOOL

其實「透視你家」這個點子，曾經在我大學時期想過。當時就先記錄了自己的宿舍，沒想到畫完以後就這樣去做了許多跟透視圖沒什麼關係的事。

淡江大學男生沒有宿舍這件事，是一直到我念大學三年級還是四年級時，學校才蓋了男生宿舍在肯德基的附近，實際情況我已經記不太清楚了。所以我從大一就是自己找套房。我畫的這間是我在升大四時換的，原本的那間真的太小，而且四年級後常常需要塞一堆材料跟模型在家，所以就換到一間大約八坪大的套房。

我的房間位在最邊間，也就是走廊到底的那間，所以其實下午因為西曬很熱，不過邊間的好處就是比較不吵，因為我的隔壁就是一個斷崖，所以常常熬夜時還會聽

到一些蚯蚓唧唧叫的聲音。

當時我把房間漆成淺淺的抹茶色，自己漆房間在建築系的學生之間很流行，大家都「至少」會把自己宿舍的一面牆，用水泥漆調成一個特別色漆上去。不過我那淺淺的抹茶色房間，其實在靠近落地門旁靠近天花板的位置，有一塊大約一平方米的牆面因為調的漆不夠了，所以白白地空在那邊，再加上我也不是什麼很有耐心的人，就這樣一直到畢業都沒有完成我的牆面。當時要搬走時，房間清空後那塊留白就更顯得突兀，還好房東在我搬走那年要整棟大整理，所以我也不用再漆回去。

我的房間雖然西曬，但採光非常好，而且因為距離夠，所以我從大學開始就是在房間內用投影機追劇的先驅。還記得當年

迷上《決戰時裝伸展台》第一季，所以每當
新一集播出的隔天，都要趕快上 put 片源跟
字幕檔，花上整天慢慢下載，然後晚上再約
大家聚在我家一起邊看邊七嘴八舌地討論。

房間裡放了兩張桌子，一張比較小、靠落地
門擺放的，是從系館搬回來的製圖桌，而另一
張，是跟木材行直接叫了夾板當桌板，再用角
料釘了桌腳，DIY 了一張 180 × 90 公分的大工
作桌。現在回想起來，原來我從當時就習慣
了這種尺寸的桌子，難怪直到現在，我的工作
桌都一直是家裡最占空間的家具之一。

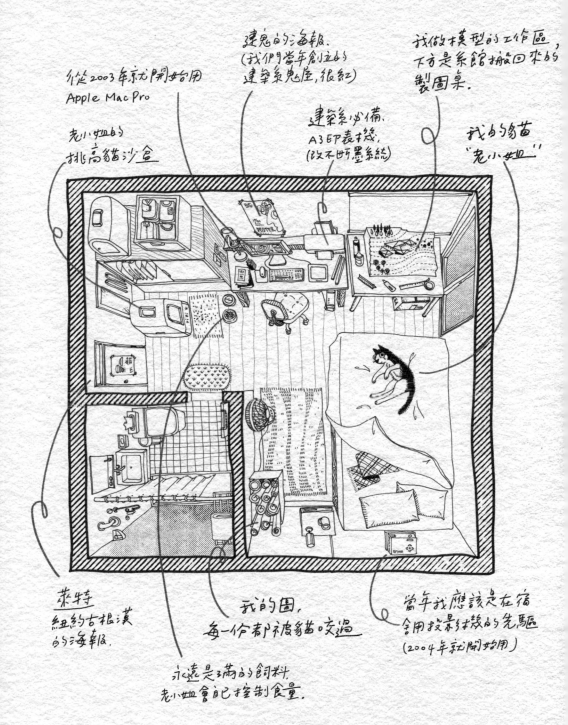

透視我的工作室

我在這個空間住了十年，
從單身、戀愛到結婚生子

house of
WORKING

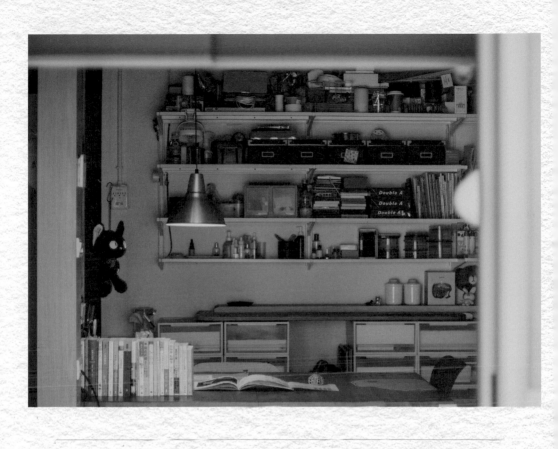

出社會後因為換了許多工作，所以住的地方也換了很多次，一直到開始比較穩定接案製作公共藝術，才搬到新北市的老宅頂加，自己設計了工作室。

我的工作室只有八坪大，不過因為是頂樓，所以可以獨占一個約有四坪半的大陽台。還好有這個陽台，在疫情最嚴重時變身成為糕糕專屬的小公園，我買了溜滑梯、彈跳床，還有炎炎夏日豪華彩虹游泳池，且統統都可以塞在這個四坪半的空間裡。

因為有著絕佳的探光，所以當時我做了一個大膽的決定，設計了全黑的天花板！在全黑的天花板之下，用木格柵鋪滿整個工作室的上方。這個設計其實用到現在，證明了是非常實用的。我可以因工作需求懸掛自己的作品、投影布幕、燈具在工作室的任意位置，

因為整個天花的格柵都可以靈活運用，將工作室配置成為當下我最需要的工作型態。另一個我自己覺得非常實用的設計，就是在工作室的走道旁設計了一個設有洗碗槽的迷你吧台，這無論是朋友來聚餐、沖煮咖啡，甚至後來小糕糕出生後需要在工作室直接泡奶、溫奶時都非常的便利。

就這樣，我在這個工作室也住了十年，從單身、戀愛到結婚生子。

透視我的工作室

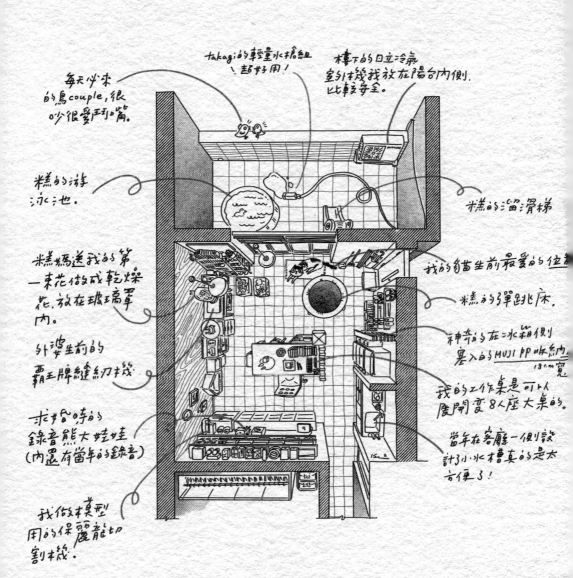

每天必來
的鳥couple,很
吵很愛鬥嘴。

takagi的輕量水搖籃
超好用!

樓下的日立冷氣
室外機我放在陽台內側.
比較安全。

糕的游
泳池.

糕的溜滑梯

糕媽送我的第
一束花做成乾燥
花.放在玻璃罩
內。

我的翁苗生前最愛的位置

糕的彈跳床

外婆生前的
霸王牌縫紉機.

神奇的在冰箱側
塞入的MUJI PP收納
18cm寬

求婚時的
錄音熊大娃娃
(內還有當年的錄音)

我的工作桌是可以
展開變8人座大桌的.

當年在客廳一側設
計了小水槽真的是太
方便了!

我做模型
用的保麗龍切
割機.

透視我們的家

敲掉了屋後的一間房，
打造出我夢寐以求的開放式廚房加中島

H O M E

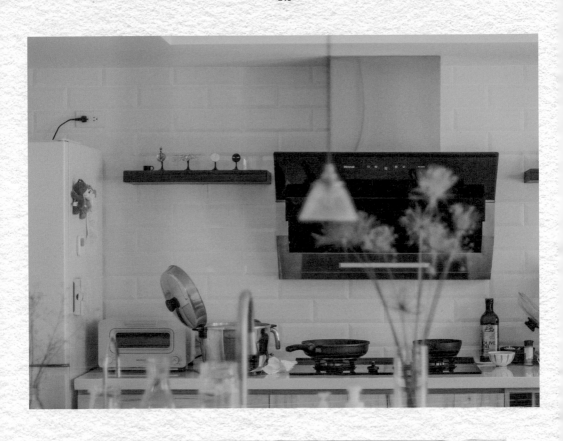

前面有說到糕糕出生後，或是說其實從結婚後，我們全家就一直住在當時我只是為了自己設計的工作室裡，所以當時配置的一房一廳其實用起來有點克難。糕糕要三歲的那天，我跟老婆也在思考她未來可能需要自己的房間，我也不能一直深陷玩具堆中畫圖，所以決定要把樓下的老宅來個大整修。這間四十年的老宅同時也是我剛出生時住的地方，老房子該會遇到的問題我們都遇到了，各式各樣的漏水以及老舊管線都需要大幅度的修理，但老宅的魅力以及格局，仍然是我們目前最愛的住宅款式。

最重要的，這裡會變成我們三人完整的家。

因為預算有限，所以跟水有關的空間我們都不敢更動位置，只是重做非常非常重要的防水工程，以及更換舊的管線。在平面配置

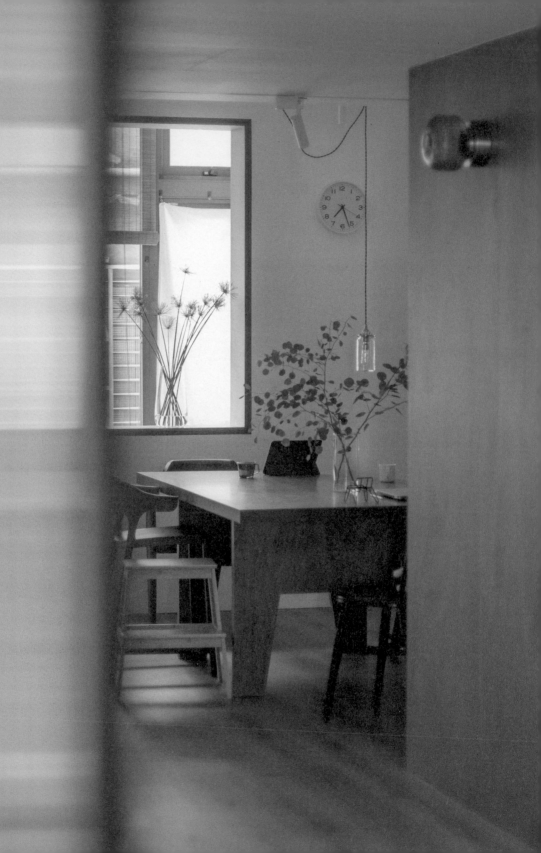

上更動最大的，是打掉了靠近屋後的一間房，把空間讓給了廚房，打造我夢寐以求的開放式廚房加上中島。長型老屋以往的配置都把廚房塞在整個空間的最裡面，也就是公寓的尾端，這樣如果我去煮飯，跟家人的互動基本上就是無。所以這次的改造重點就是廚房的中島，讓我可以一邊做家事一邊跟糕糕及糕媽互動。做榮時糕糕可以在餐桌那邊畫圖，廚房的大空間甚至可以讓糕糕站在板凳上跟我一起煮飯。餐後我在洗碗時，糕糕跟糕媽可以一邊跟我聊天一邊吃飯後水果，煮飯不必再被發配邊疆，這點對我來說實在是太重要了。

裝修的另一個步驟要重點，就是把原本的客廳隔出一個次要衣物間，因為我們沿用原本配置，位於公寓前方的兩間房間連牆壁都沒有拆，每間都只有兩坪大小，塞

因為裝潢把我們的存款都變成了喜歡的樣子，所以我其實還差了音響一直沒有錢買，想說等存到錢再說吧，不過在工作時缺少了音響真的是有點「好像就是少了什麼」的感覺。前幾天跟糕糕一起整理工作室，我在翻箱倒櫃尋找當初沙發的組裝說明書時，在抽屜的深處發現了以前大學時買的無印良品立體聲喇叭（已經絕版），就是可以藏在書架上跟筆記本一樣大小的音箱。沒想到我還留著這組喇叭，接上筆電居然還發得出聲音，雖然音質不怎麼

了床之後就無法再加入衣櫥。所幸我們家不看電視，就把客廳縮小，讓出一個可以好好收納我們全家衣服的小房間，如果遇到我很忙沒時間折衣服時，也可以把所有洗好的衣服山丟進衣物間，門一關就先眼不見為淨，等到糕糕睡了我再去慢慢收拾。

樣，但真的是讓我開心了快要一週。

從去年（2022）的十月開始慢慢地在紙上畫著設計圖，今年（2023）二月底開工，七月中旬完工，整個家的裝修工程其實跟《透視你家》這本書的籌畫時間完全撞在一起，所以一度讓我非常地焦慮，深怕自己已無法兼顧兩邊，再加上糕糕也剛好今年九月開始上幼稚園，真的是所有的事情都一起來！好在我有家人、爸媽、編輯的幫忙，神奇地在這半年把家跟書都完成，糕糕也順利地踏進校園開始她的團體生活。現在坐在整理整齊的工作室聽著音樂打著文章，真的是有種不真實的感覺。

從今以後，這裡就是我們的家了。

Ever thine, ever mine, ever ours.

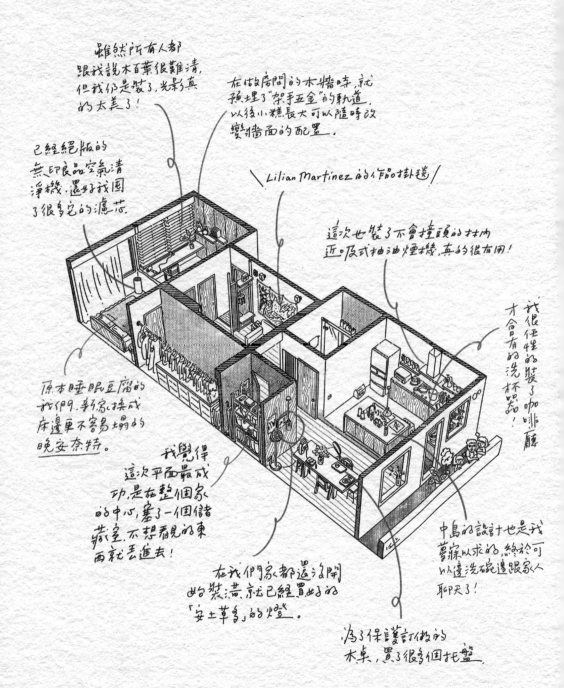

雖然所有人都跟我說木百葉很難清,但我們是裝了,光影真的太美了!

在做房間的木牆時,就預埋了"架手五金"的軌道,以後小糕長大可以隨時改變牆面的配置。

Lilian Martinez 的作品掛毯!

已經絕版的無印良品空氣清淨機,還好我囤了很多它的濾芯。

這次也裝了不會撞頭的壁內近吸式抽油煙機,真的很有用!

我很任性的裝了咖啡廳才會有的洗杯器!

原本睡眠豆腐的我們,新家換成床邊更不容易塌的晚安奈特。

我覺得這次平面最成功是在整個家的中心,塞了一個儲藏室,不想看見的東西就丟進去!

中島的設計也是我夢寐以求的,終於可以邊洗碗邊跟家人聊天了!

在我們家都還沒開始裝潢,就已經買好的"安土草弓"的燈。

為了保護訂做的木桌,買了很多個托盤。

寫在透視之後

能夠有這本書，要感謝的人好多，不過最重要的當然是糕媽，沒有妳努力地支撐著我們家，我也不可能這樣沒日沒夜地畫透視圖。也要謝謝糕糕，謝謝妳常常可以很有耐心地陪我一起畫圖，或跟著一起看爸爸朋友們的房子，一起探索這些空間。還有我的家人們，奶奶爺爺阿嬤阿公，大家都是我可以靜下心畫圖的定心丸們。

當然也要謝謝這本書裡每一個家的家長，謝謝你們讓我去畫你們家，如此私人的領域就這樣大方地讓我進去拍照，東看看西量量，真的是拜訪每個家的前一晚我都會興奮地失眠，然後誠惶誠恐地踏進你們的家門，用顫抖的手打稿，就是你們努力地過著日子才豐富了這本書的每一頁。

最後，看著書的你們，謝謝你們聽我碎唸了整本書。希望你們也喜歡我的日常觀察，看到某些篇幅會突然地大叫「對！我們家也是這樣」。這本書我已經很努力地避開比較艱澀的空間論述，或是關於裝潢的什麼空間原理，不知道看書的你們有沒有覺得這裡面的每一個家都好像就在自己家隔壁而已。

應該有時都會靠著牆，想著到底隔壁他們家長什麼樣子（還是只有我這麼變態），這本書就是在這樣子描繪著你隔壁鄰居的生活吧！

謝謝透視圖，在我對於繪畫迷失方向時拉了我一把。

透視你家

**插畫家的城市家訪計畫，
用手繪空間圖記錄生活的樣貌**

作 者	Ker Ker
裝幀設計	謝捲子＠誠美作
責任編輯	王辰元
發 行 人	蘇拾平
總 編 輯	蘇拾平
副總編輯	王辰元
資深主編	夏于翔
主 編	李明瑾
行銷企劃	廖倚萱
業務發行	王綬晨、邱紹溢、劉文雅

出 版　日出出版
新北市 231 新店區北新路三段 207-3 號 5 樓
電話：（02）8913-1005　傳真：（02）8913-1056

發 行　大雁出版基地
新北市 231 新店區北新路三段 207-3 號 5 樓
24 小時傳真服務 （02）8913-1005
Email：andbooks@andbooks.com.tw
劃撥帳號：19983379　戶名：大雁文化事業股份有限公司

初版一刷　2023 年 10 月
初版三刷　2023 年 12 月
定 價　560 元
I S B N　978-626-7382-03-5
I S B N　978-626-7261-99-6（EPUB）

國家圖書館出版品預行編目 (CIP) 資料

透視你家：插畫家的城市家訪計畫，用手繪
空間圖記錄生活的樣貌／Ker ker 著 . -- 初
版 . -- 臺北市：日出出版：大雁文化事業股
份有限公司發行，，2023.10
　面；公分
ISBN 978-626-7382-03-5（平裝）
1. 室內設計 2. 空間設計 3. 家庭佈置

967　　　　　　　　　　　　　112015235